# 董其昌 绘画名品

中国绘画名品 83

上海书画出版社

《中国绘画名品》编委会

主编
　　王立翔

编委（按姓氏笔画排序）
　　王　彬　王　剑
　　田松青　朱莘莘
　　孙　晖　苏　醒
　　陈家红　黄坤峰
　　雍　琦

本册撰文
　　颜晓军

本册图文审定
　　田松青

前言

中华文化绵延数千年，早已成为整个人类文明的重要组成部分。绘画是其中重要一支，更因其有着独特的表现系统而辉煌于世界艺术之林。在经历了人类早期的童蒙时代之后，中国绘画便沿着自己的基因，开始了自身的发育成长。她找到了自己最佳的表现手段（笔墨丹青）和形式载体（缣帛绢纸），深深植根于博大精深的中华思想文化土壤，在激流勇进的中华文明进程中，不可遏制地伸展自己的躯干，绽放着自己的花蕊，历经迹简意淡、细密精致、焕然求备等各个发展时期，结出了累累硕果。其间名家无数，大师辈出，人物、山水、花鸟形成中国画特有的类别，在各个历史阶段各臻其美，竞相争艳，最终为世人创造了无数穷极造化、万象必尽的艺术珍品。

中国绘画之所以能矫然特出，与其自有的一套技术语言、审美系统和艺术观念密不可分。水墨、重彩、浅绛、工笔、写意、白描等样式，为中国绘画呈现出奇幻多姿、备极生动的大千世界；创制意境、形神兼备、气韵生动的品赏标尺，则为中国绘画提供了一套自然旷达和崇尚体悟的审美参照；迁想妙得、穷理尽性、澄怀味象、融化物我诸艺术观念，则是儒释道思想融合在画中的精神所托。而笔墨则成为中国绘画状物、传情、通神的核心表征，成为有意味的形式，集中体现了中国人对自然、社会及与之相关联的政治、哲学、宗教、道德、文艺等方面的认识。由于士大夫很早参与绘事及其评品鉴藏，使得中国画在其『青春期』即具有了与中国文化相辅相成的成熟的理论得以赏标尺，使得中国画对绘画品格的要求和创作怡情畅神之标榜，都对后人产生了重要影响，进而导致了『文人画』的出现。

因此，中国绘画其自身不仅具有高超的艺术价值，同时也蕴含着深厚的思想内涵和丰富的历史文化信息。由此，其历经坎坷遗存至今的作品，显得愈加珍贵，理应在创造当今新文化的过程中得到珍视和借鉴。上海书画出版社曾费时五年出齐了《中国碑帖名品》丛帖百种，获得读者极大欢迎。为了让读者完整关照同体渊源的中国书画艺术，我们决心以相同规模，出版《中国绘画名品》，以呈现中国绘画（主要是魏晋以降卷轴画）的辉煌成就。我们将以历代名家名作为对象，在汇聚本社资源和经验的基础上，以艺术史的研究视野，引入多学科成果，以全新的方式赏读名作，解析技法，探寻历史文化信息，体悟画家创作情怀，追踪画作命运，引领读者由宏观探向微观，进入到这些名作的生命历程中。

我们将充分利用现代电脑编辑和印刷技术，发挥纸质图书自如展读的优势，对照原作精心校核色彩，力求印品几同真迹，同时以首尾完整、高清图像、局部放大、细节展示等方式，全信息展现画作的神采。希望我们的尝试，有益于读者临摹与欣赏，更容易地获得学习的门径。

千载寂寥，披图可见。有学者认为，中华民族更善于纵情直观的形象思维，历代文学艺术，尤其是绘画，似乎用其瑰丽的成就证明了这一点。我们希望通过精心的编撰、系统的出版工作，能为继承和弘扬祖国的绘画艺术，起到绵薄的推进作用，以无愧祖宗留给我们的伟大遗产。

王立翔

二〇一七年七月盛夏

董其昌（一五五一—一六三六），字玄宰，号香光，松江华亭人（今上海松江）。幼而颖悟，就学外塾会试夜归，其父董汉儒从枕上授经，悉能诵记。自述十七岁参加松江府学会试，以书法不佳而被取为第二名，始发愤学书。万历十七年（一五八九）己丑成进士，中二甲第一名，出自新安许国门下，厚负声望，改翰林院庶吉士。与同榜者状元焦竑、探花陶望龄，以及冯从吾、刘日宁、朱国桢等人意气相投，谈禅论佛，切磋学问。十九年（一五九一），董其昌师礼部侍郎田一儁以教习卒于官，其家因贫无力扶柩还乡，董其昌遂请假走数千里至福建大田护其丧归葬。董氏此次闽中之行饱览了南北山水，多有写生创作，回京后授翰林院编修，知起居注。皇长子朱常洛出阁读书，董其昌担任讲官，因事启沃，皇长子每目属之。

万历二十六年（一五九八）因与权臣意见不合，董其昌出为湖广提学副使，称病不赴，以编修归里养病。三十二年（一六〇四）起任湖广提学副使，督学政，因不徇私情为势家忌恨，唆使生儒鼓噪捣毁其公署。董其昌上疏求去而不许，但最终致仕而归，仅四十五天而归。又有山东副使，登莱兵备、河南参政等任命，董其昌皆不赴任。至万历四十八年（一六二〇）神宗驾崩，光宗继位之初即问阁臣：『旧讲官董先生安在？』下旨召为太常少卿，掌国子司业事。然而光宗在位仅一月便因服用『红丸』而死，董其昌未及赴任。

天启二年（一六二二），董其昌应召赴京，擢任太常寺卿兼侍读学士，奉诏修神宗、光宗两朝实录，往南方采辑文献，录成三百本。『又采留中之疏，切于国本、藩封、人才、风俗、河渠、食货、吏治、边防者，别为四十卷，仿史赞之例，每篇系以笔断。书成表进，有诏褒美，宣付史馆。』次年因为《光宗实录》顺利完成，董其昌升礼部右侍郎兼侍读学士、协理詹事府事，加俸一级。四年（一六二四）秋，擢为礼部左侍郎，又于五年（一六二五）年正月拜南京礼部尚书。由于天启朝阉祸酷烈，董其昌深自引远，逾年请告而归。

崇祯四年（一六三一）身在江南家中的董其昌再次受诏复官，掌詹事府编修。七年（一六三四）九年（一六三六），卒于家，赠太子太傅，福王时颁谥号『文敏』。

董其昌以书法、绘画擅名当世，名声远播日本、朝鲜等周边国家。其书法深溯晋唐两宋各大家，被称为『香光体』，对后世影响深远。其画集宋元诸家之长，并加以己意，潇洒生动。其为人性格和易，通禅理，萧闲吐纳，终日无俗语，时人比之米芾、赵孟頫之流。

董其昌　燕吴八景图

《燕吴八景图》册（八开），绢本设色，各纵二六·一厘米，横二四·八厘米，上海博物馆藏。

## 董其昌与青绿山水画

董其昌的青绿山水观念突破了唐宋以来对色彩的使用观念，将传统青绿与文人山水画创作结合起来。在以往研究董其昌绘画及其理论过程中，往往将青绿设色山水画与『北宗』画法划等号。然而经过上述论证，发现事实上并非如此。青绿设色只是一种绘画的技法与手段，董其昌关注的核心是文人画的『士气』，有『士气』的青绿山水也是他推崇的对象。这不光是士大夫身份认同感带来的自豪，更是对艺术境界的自我超越。从李思训到李唐，及王维到董源，董其昌都未曾回避早期山水画的『刻画』特征，从而逐步形成了『精工之极，又有士气』的青绿山水画观念。既能够纵观历史，形成艺术风格的谱系脉络，同时又能够随时打破这种脉络，进行提炼与重整，这正是董氏区别于一般画家的重要特征。

董其昌本人在收藏、鉴赏的过程中，不仅逐步探索青绿山水画的发展历史，并且加以融合吸收，最终展现出自己独特的青绿山水面貌。在此过程中，董其昌没有亦步亦趋地模仿某种技法，因为在艺术的世界里，简单的模仿与重复是毫无意义的，所以他选择

的是不断超越，最后创造出新的艺术风格。在董其昌的时代，早期山水画中的很多名家都已经没有作品传世，或者是仅有一些真伪杂糅的传称作品。这就为董其昌整理山水画史、传创造提供了良好的艺术空间。他回避了青绿山水画史上最为典型的勾勒设色技法带来的生硬风格，而是选择江南青绿山水画，传说中的没骨设色山水画这些模糊的非典型区域作为突破口。从艺术风格发展本身的历史来看，技法束缚和历史包袱越少，创造力反而越大。这时候，王维、李思训、董源等人的真实性及其作品的真伪，不仅对他没有干扰，反而提供了创造的空间。

因此，董其昌开创的青绿山水新风格，对明清时期的山水画史是一个创造，也是重要的转折点。既突破了吴门文（徵明）、沈（周）的设色，更对后世青绿山水画的进一步发展起到了关键性作用。他为后世青绿山水画破除了历史包袱，把青绿山水画从勾勒填色的技法风格中解脱出来，提倡抒写意趣的文人画状态。无论是以蓝瑛为代表的职业画家，还是以『四王』为代表的文人画家，都可以追求『寄乐于画』。董其昌在青绿山水画方面的影响力，既是他整体影响力的一部分，更是最为闪耀的一个领域。其影响之深广恰好证明，这种打破藩篱的艺术创造，与那些因陈相袭的技术传承相比，更能取得超越性的伟大成就。

《燕吴八景图》画于万历二十四年（一五九六）丙申，董其昌时年四十二岁。画上年款为『丙申夏四月』，董氏时在北京为翰林院编修，并任皇长子朱常洛讲官。此册为送友人杨继礼南归而作。杨继礼，字彦履，松江华亭人，万历二十年（一五九二）进士，二十三年（一五九五）奉命赴南京任分考官，二十四年（一五九六）南归家乡。二人年轻时便是同社诗友，又同朝为官，故画燕京、松江两地景物相赠。

此册描绘南北两地风景，画法出元入宋。董其昌考中进士之前，初学画由黄公望入手而遍及元四家破墨山水。至京师以后，北京的画坛大多受宫廷绘画影响，尤其以戴进浙派、吴伟江夏派的影响为主，画法学习南宋四家，多用斧劈皴。北京的收藏家也是以此类作品为赏，因此董其昌曾颇为感慨，并试图引导文人画的鉴赏氛围。此册正反映了这时期他对文人画理论的思索，并试图融合宋元，保留元人笔墨，但是又参考宋人丘壑营造。此册在他的整体画风中也是非常独特的。

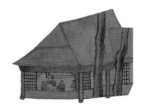

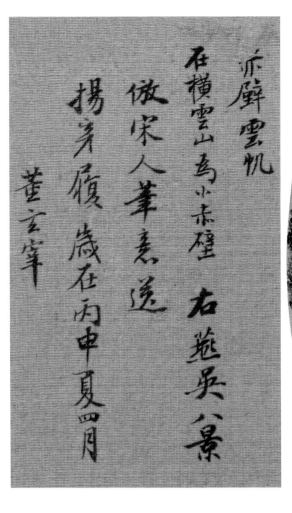

## 董其昌的赤壁情怀

此幅描绘的就是今松江横云山的小赤壁，他曾说：『吾郡九峰之间有小赤壁。余顷过齐安，至赤壁，其高仅数仞，广容两亭耳。吾郡赤壁乃三四倍之。山灵负屈，莫为解嘲，昔时名人卤莽如是。因书《赤壁》，一正向来之谬。然余以是并疑吾郡有小昆山，未知去抵鹊村路几许。使余得凿空游之，或亦如小赤壁，不须多逊也。』

这里提到的『赤壁』，位于湖北黄冈的齐安。然而，董其昌感到非常失望，因为黄州的赤壁『高仅数仞，广容两亭』，而松江的赤壁却有三四倍大。所以他更加怀疑黄州赤壁并非古赤壁了。《画禅室随笔》记载曰：『余持节楚藩归。曾晚泊祭风台，即周郎赤壁，在嘉鱼县南七十里。雨过，辄有箭镞于沙渚间出。里人拾镞视予，请以试之火，能伤人，是当时毒药所造耳。子瞻赋赤壁，在黄州，非古赤壁也。（壬辰五月）』

这段文字记于万历二十年（一五九二）五月，董其昌刚从武昌完成使命而归。他认为祭风台为三国周郎赤壁的真实所在，即位于湖北东南部的嘉鱼县南七十里的江边，而非苏轼《赤壁赋》中所写的黄州赤壁。他说大雨过后，在江畔沙渚中就会有箭镞被冲出。当地人拾来给他看，若以火炙烤犹能伤人，他推测应当是古代毒药所造。因此，董其昌便确定这个『折戟沉沙铁未销』的处所就是古赤壁。在画此页的同年秋，董其昌再次经过黄冈苏轼赤壁：『余以丙申秋奉使长沙，浮江归道，出齐安时，余门下士徐旸华为黄冈令，请余大书东坡此词曰：『且勒之赤壁。』余乘利风，解缆后作《小赤壁诗》，为吾松赤壁解嘲已。』余两被朝，命皆在黄武间，览古怀贤，知当在坡公日题诗处也，因书此辞识之。』董其昌推崇唐宋八大家，尤其是苏轼，因此对松江小赤壁也情有独钟。

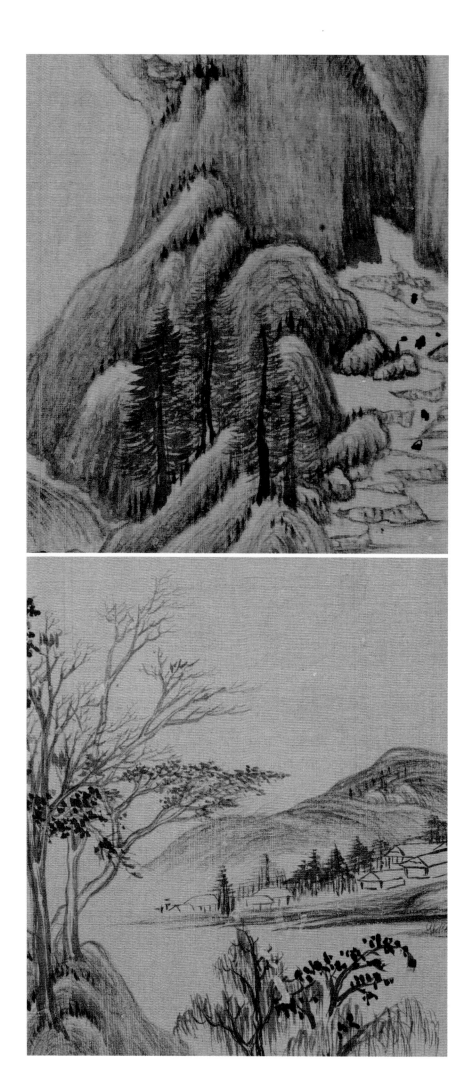

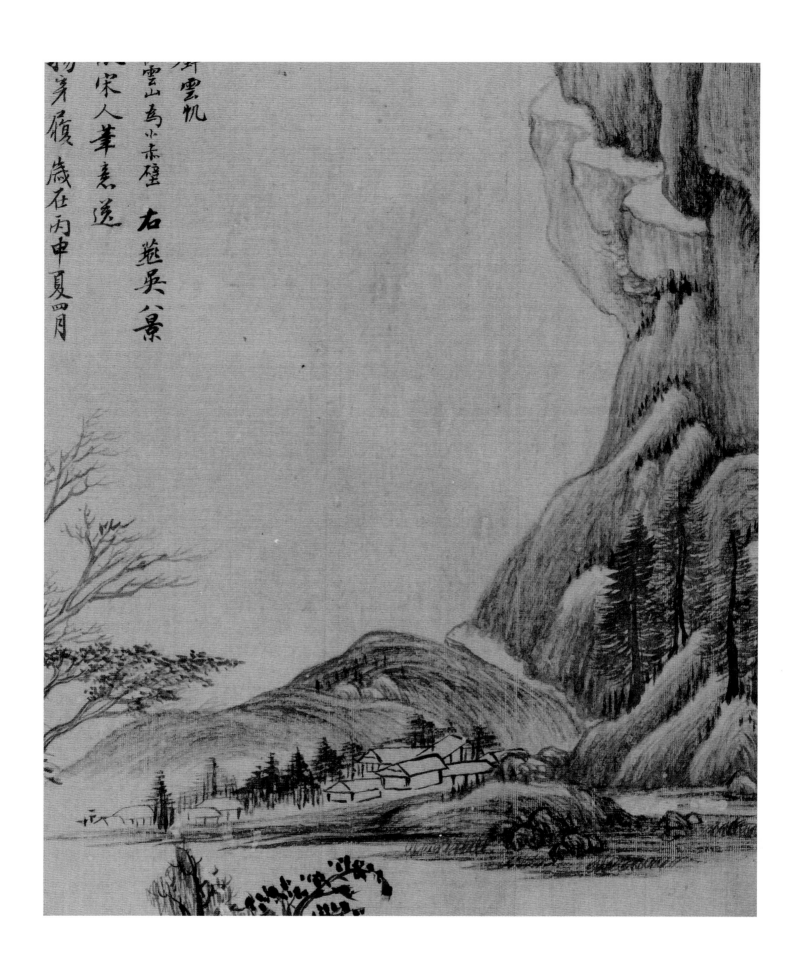

御雲帆

雲山為小赤壁

宋人筆意遠

茅簷

右題吳八景

歲在丙申夏四月

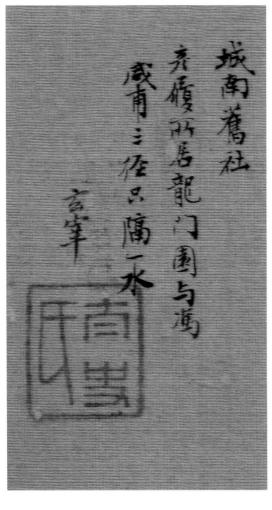

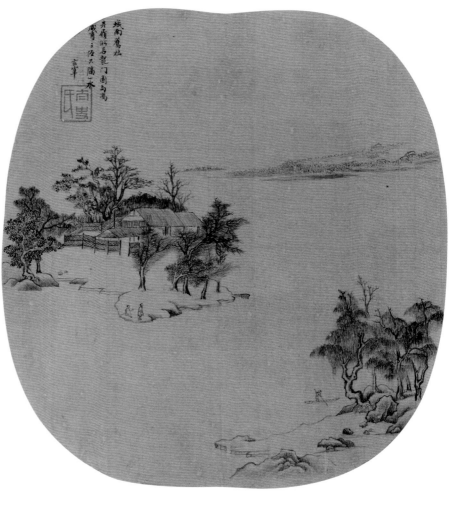

『城南旧社。彦履所居龙门园，与冯咸甫三径只隔一水。玄宰。』

钤『太史氏』朱文长方印。

此作笔墨尤简，如倪瓒隔水两岸之景。

**探微　诗社情谊**

题跋中提到的冯咸甫就是『四铁御史』冯恩的孙子冯大受，既是董其昌、杨彦履二人早年诗社的朋友，也是他们的邻居，他们曾在一起度过了青春年少、饮酒赋诗的日子。那时的董其昌和冯大受等人曾在章宪文（字公覲）的『陶白斋』结社，追摹陶渊明、白居易的遗风，晨集『构经生艺』，至夜分辄狂歌豪饮，被人视作『狂生』。

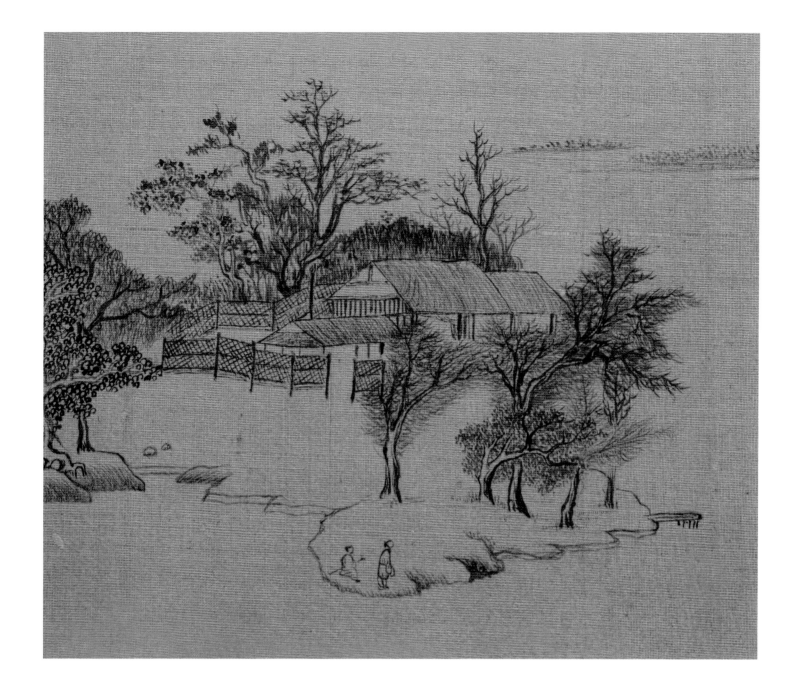

据王沄《云间第宅志》记载，董其昌宅子的东面是乌龙潭，又称龙渊。由于已经淤塞，后来董其昌的嫡长孙董庭建筑为园林。宅子与潭之间，以前就是冯大受的竹素园，但到后来转卖出去了，一分为三。南边是许誉卿的园林，建有爱日堂；西面是杨继礼儿子杨汝成的园林；东面是杜元培的园林。居中是龙门寺，向北是杜元培的宅子。董其昌宅北是他的长子董祖和的宅子，再向北就是杨继礼与杨汝成的宅子。

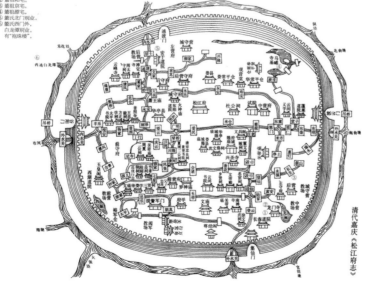

〔图七〕松江府城图中董其昌第宅位置关系示意图

① 董其昌宅。
② 董祖和宅。
③ 董祖京宅。
④ 董祖源宅。
⑤ 董氏几园业。
⑥ 董氏西园别业，白龙潭别业，有"抱珠楼"。

松江府城图

华亭县娄县附郭

清代嘉庆《松江府志》

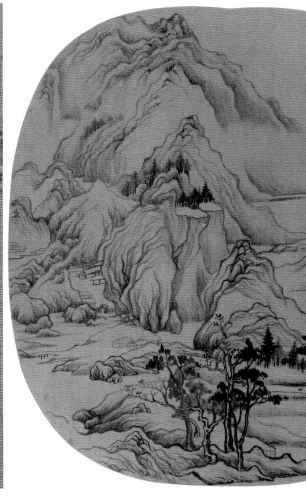

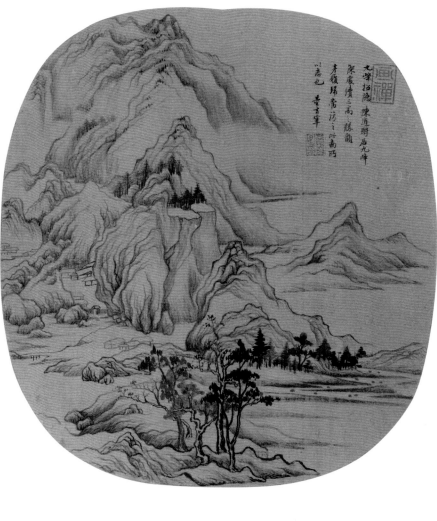

「九峰招隐。陈道醇居九峰深处，续三高之胜韵。彦履归当访之，此图所以志也。董玄宰。」
钤「画禅」「董其昌印」朱文长方印。

**探微**

「续三高之胜韵」

图中描绘的正是陈继儒在小昆山的隐居之所。「三高」指的是元代三位高士，即山阴杨维桢、钱塘钱惟善、华亭陆居仁，他们的合葬墓在天马山。这三位高士在元代文坛享有大名，却不为名利所动，选择了隐居生活，后人赞为「生前长为元代民，死后同结干山磷」。董其昌就是将陈继儒比作古代这些高士们，希望杨继礼回乡之后能去拜访陈继儒。

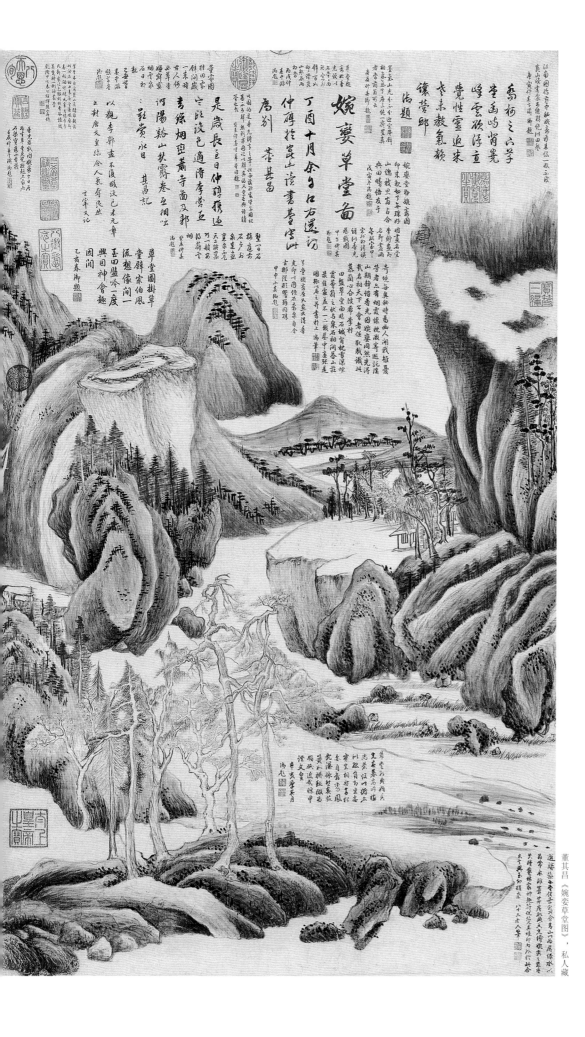

万历二十五年（一五九七）秋，董其昌奉旨校士江右，回到松江已经十月，他便立即前往小昆山访问陈继儒，下榻在新筑的读书台，为其绘制了《婉娈草堂图》。根据陈继儒之子陈梦莲在《眉公府君年谱》中的描述，草堂乃是『依岗负壁，构堂五楹』；草堂的柱子上有董其昌所题的对句云『贤者而后乐此，众人何莫游斯』，壁上仍有董氏一联云『人间纷纷臭如帑，何不登山读我书』。

以显现环境的幽深，实有『深山藏古寺』之妙。画幅中央是两岸夹流，溪水潺湲。左侧的山峰起伏堆磊，一道飞涧垂于后山，更显山高水远，应该就是白驹泉。《九峰招隐图》与之相比，仅读书台附近的布景结构十分相似，山后仍有一道飞涧，其余景物皆是董其昌自己组合添加，以突显读书台和婉娈草堂高雅清旷。董其昌虽然没有忠实描绘草堂四周的景物，作了主观的处理，使山石树木等景物围绕在草堂四周。他想突出的是对草堂最直接的观感，从而构建一个陈继儒心中的自足世界。

堂侧尚有二处水池，曰藤萝池与墨池。另有流泉一道，名曰白驹泉。画上所绘显然并非写实之景，右方的峭壁高耸入云，壁下丛树之中仅露一椽屋角，

董其昌 《婉娈草堂图》，私人藏

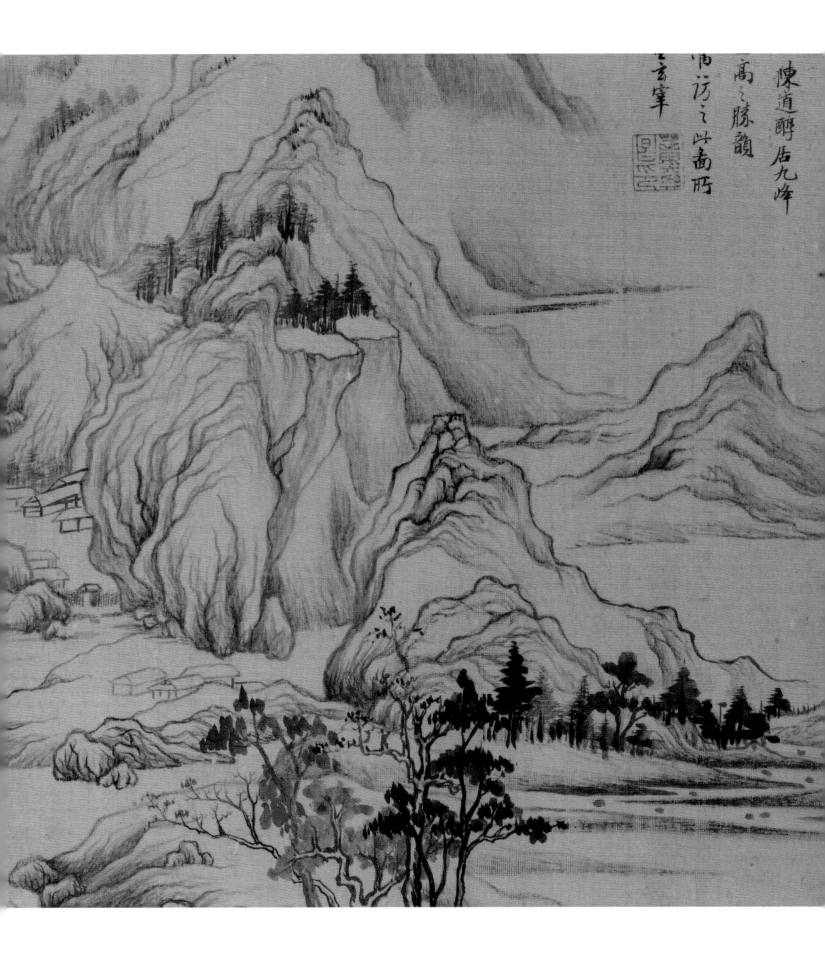

陳道醇 倣九峰
一高之勝韻
倣访之此畫所
玄宰

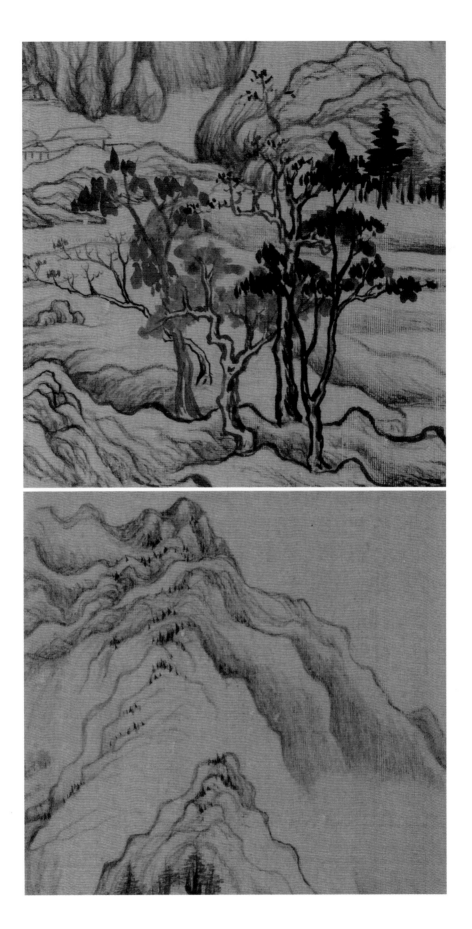

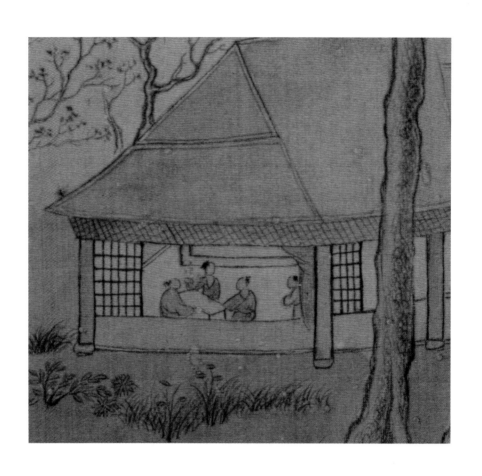

**探微** 唐元徵其人

唐元徵，即唐文献，也是董其昌青年时的好友。他们不仅一起诗社雅集，还一同科考落第。莫是龙曾赋诗《知唐元徵董玄宰俱下第志感》七律，但是万历十四年（一五八六）唐文献点状元，下一科万历十七年（一五八九）董其昌中传胪。因此，唐、董二人同时在朝为官，并时时雅集、诗酒夜谈。董其昌在京时住在西郊，所以能够看见西山的朝暮之景。

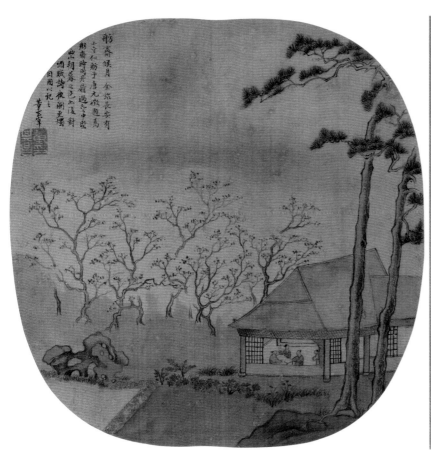

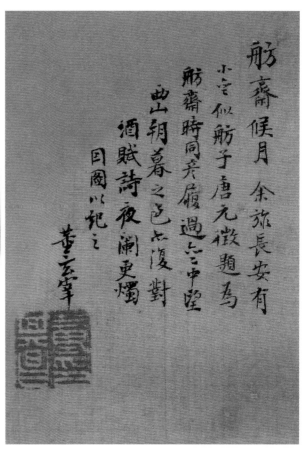

舫斋候月　余旅长安有
小宅似舫子唐元徵题为
舫斋时同彦履过之宅中望
西山朝暮之色亦复对
酒赋诗夜阑更烛
因图以纪之
董玄宰

第四开

「舫斋候月。余旅长安，有小斋似舫子，唐元徵题为
舫斋，时同彦履过斋中，望西山朝暮之色，亦复对酒
赋诗，夜阑更烛，因图以记之。董玄宰。」
钤「董其昌印」白文方印。

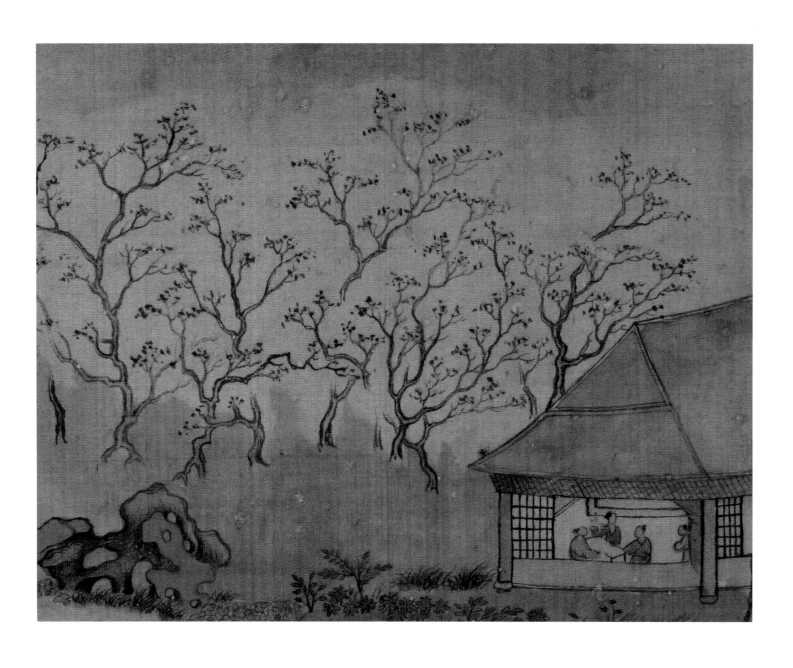

此幅右侧有乔松两株挺立入云，松下舫斋内人物雅集，窗下种植花草。庭园有方池，池侧太湖石玲珑透漏。丛树秋林笼罩暮霭，黄叶飘零。天空则以淡墨浅色烘染，似有月光云影。这幅画董其昌用了更多的宋人小品绘画技法，并略施青绿，笔简意赅却意境完足。

第五开

『西山暮霭。』

钤『董其昌印』白文方印。

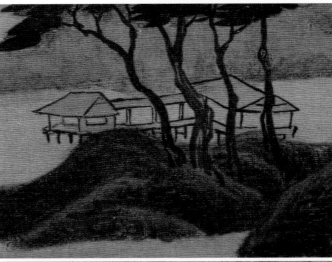

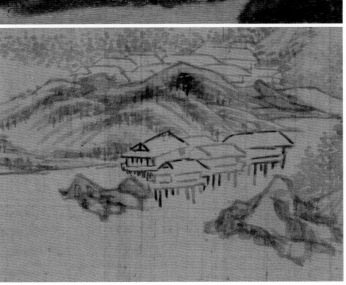

董其昌《纪游画册》之『严州府板屋』，安徽省博物院藏

延展　板屋

这种板屋在董其昌万历二十年（一五九二）所绘《纪游画册》中始见，其题云：『严州府在江畔，居民板屋，水清见底，太古风谣。』板屋形态与此幅一致，可知系写生所得。

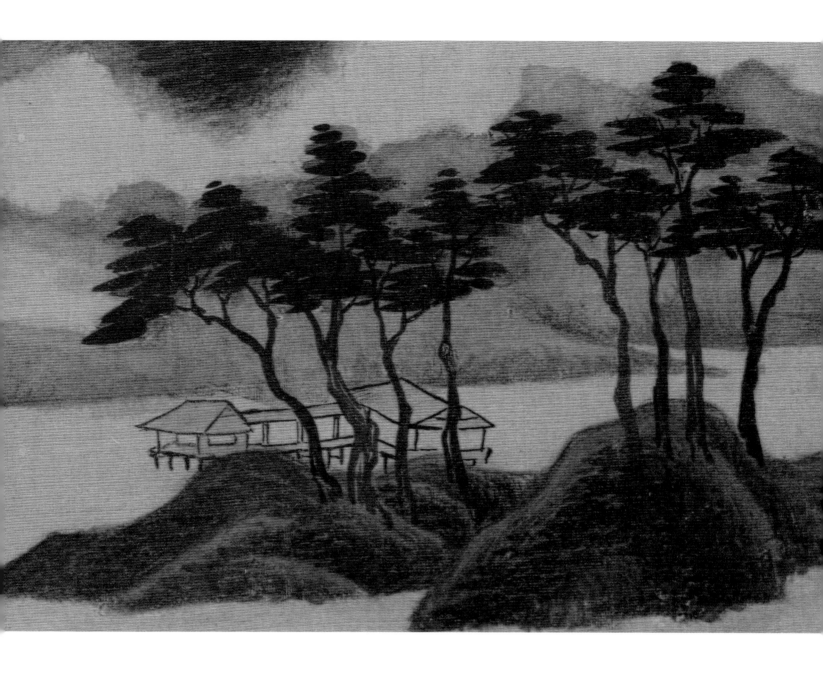

此幅前景画水岛坡渚，仅右处小桥似与画外陆地相连。坡上
八株树木葱郁挺立，以浓墨勾皴树干并横笔点叶。坡后树下
画水中板屋数间，以干栏木桩撑于水上。

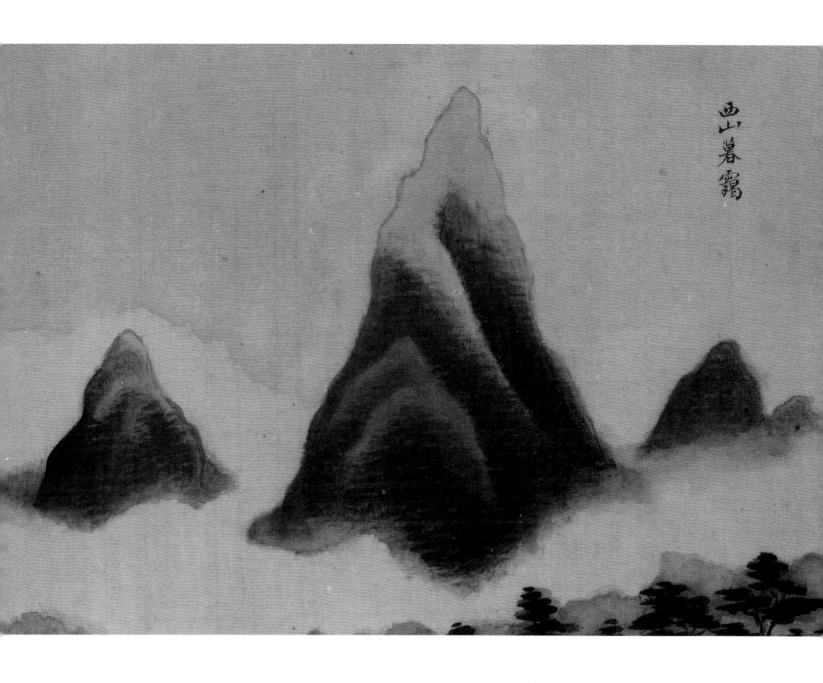

西山暮霭

**技法** · 远景

远景画洲渚陂陀，云雾横亘群山，正中主峰尖耸，高出云上，山间施加赭石，似有夕阳斜照。山体略加勾皴便以横笔落茄点点皴，整幅风格实际上接近于米芾、米友仁、高克恭的云山画法，春日傍晚细雨初收的景致跃然画幅。深沉的墨色加上苦绿、汁绿的渲染，愈显浑厚静穆。

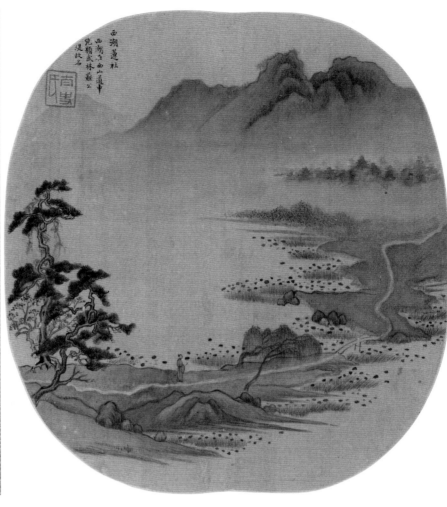

「西湖莲社。西湖在西山道中，绝类武林苏公堤，故名。」
钤「太史氏」朱文长方印。

**探微** 鲜润幽远的意境

此幅左下角画古木双松，松下长堤向右横出，又蜿蜒过桥，向上通向远景。堤上一人曳杖徐行，见垂柳拂水，莲叶田田，蒲芦茂密。远处烟林溟灭，山岚浮动，一派夏日光景。画幅多施以青绿，色调柔和雅丽，营造出鲜润幽远的意境。

西湖莲社
西湖在西山道中
绝类武林苏公
堤故名

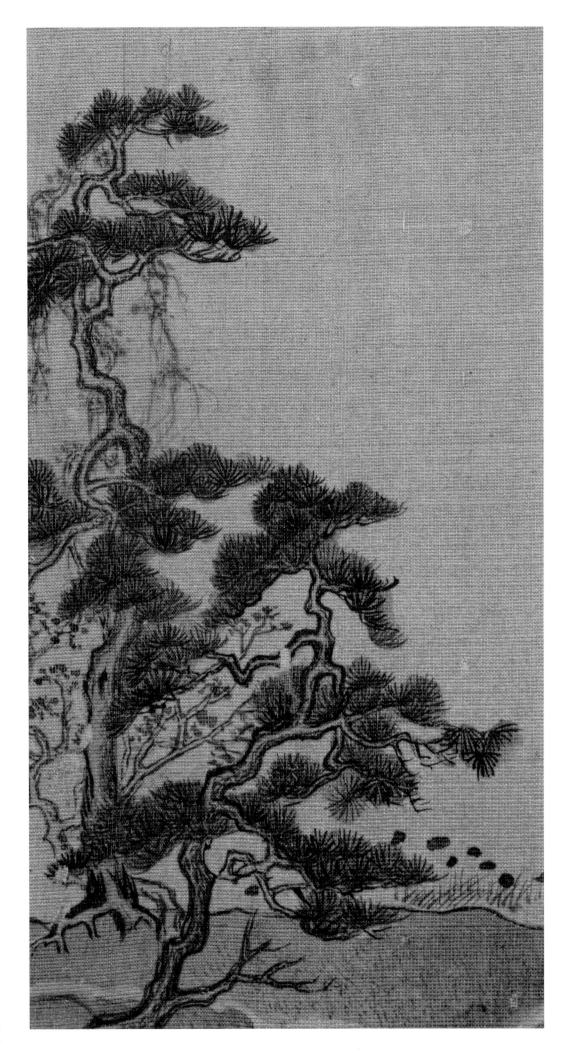

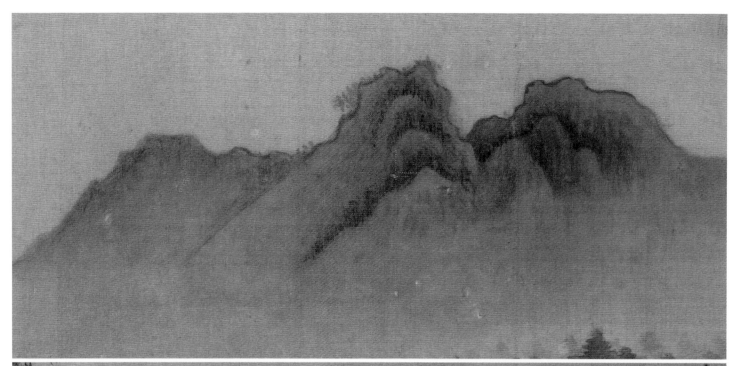

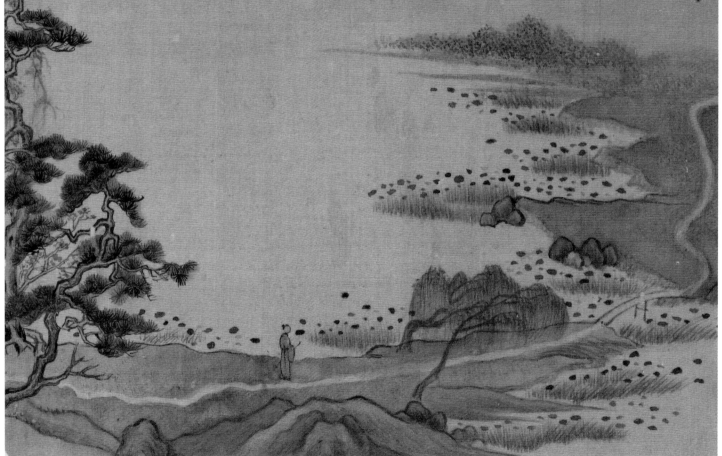

『西湖』

明代的北京西郊仍有大
片湖泖芦荡，与群山逶
迤相映成趣。根据董其
昌所述，画中长堤景致
与杭州西湖苏堤非常相
似，故亦名为『西湖』。

『西山秋色。』

钤『董其昌印』白文方印。

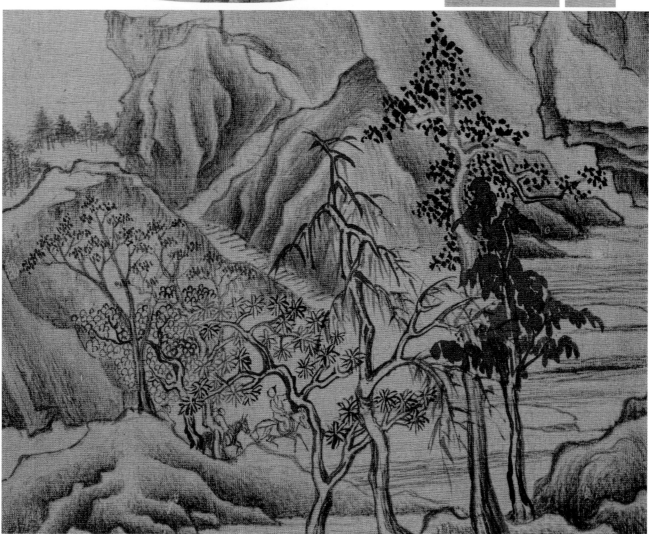

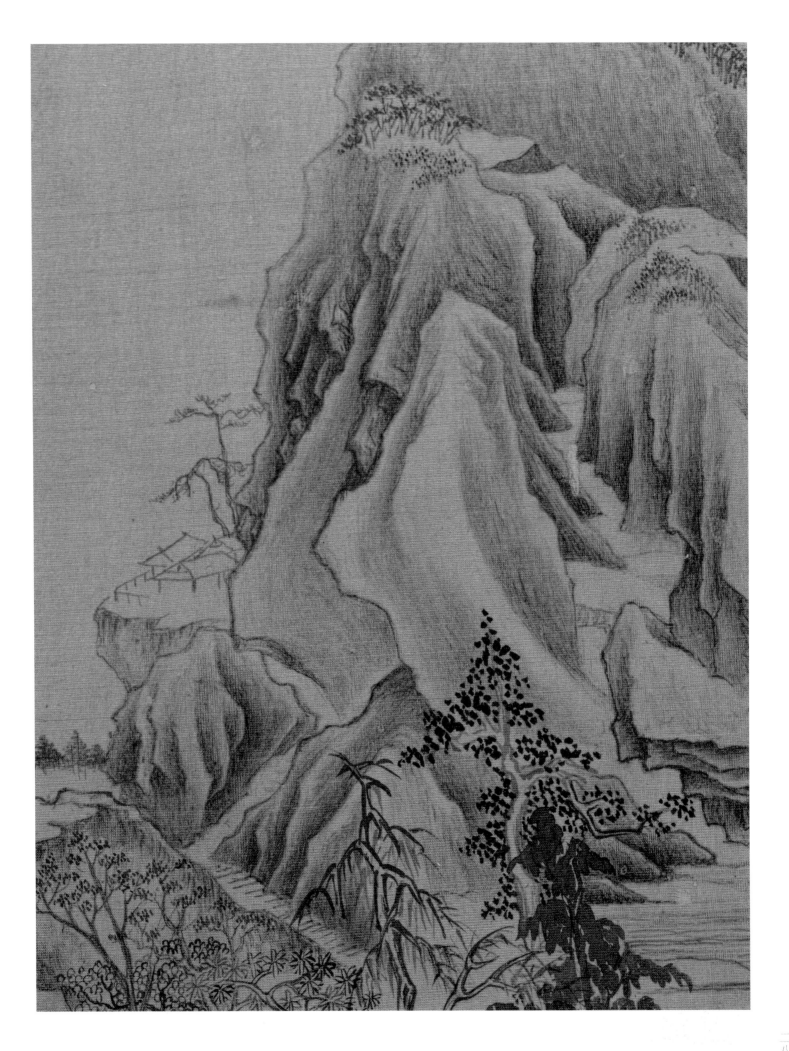

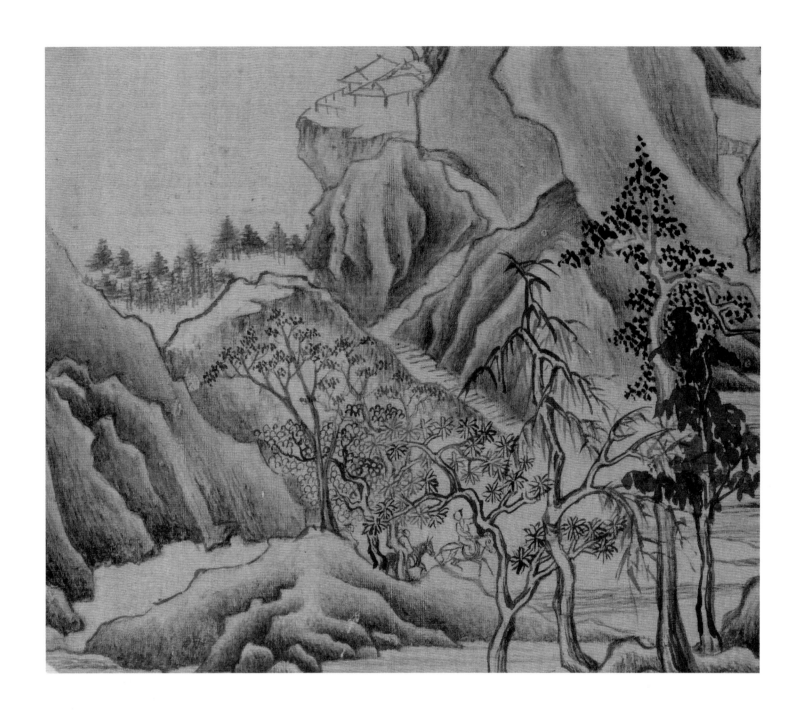

**技法** 参古人法

此幅以水墨勾皴点染，前景坡石杂木各自不同，有垂叶点、圆叶点，还有夹叶树与蟹爪枯木。顺山径拾阶而上，转折至山壁下平台，则有山斋数间，右侧叠泉飞瀑淙淙而下。山石结构与黄公望图式接近，但是勾勒严谨、方折有力，颇似宋人，而皴笔细密、繁而不乱，则近于王蒙。山顶远树繁密葱郁，多用范宽胡椒点画法。整幅山水明净、幽静爽籁、景致萧瑟。

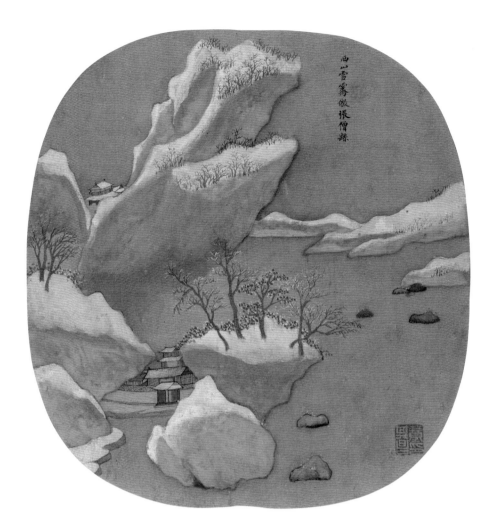

西山雪霁仿张僧繇

西山雪霁仿张僧繇

第八开

「西山雪霁。仿张僧繇。」

钤「董其昌印」白文方印。

**技法　画法奇特古艳**

此幅画法最为奇特古艳，开阔江面之侧危崖峻耸，崖间筑院落楼屋。远景高山高出云霄，山腰似有庙宇楼观。山后陂陀横贯，愈显迥远。山崖均以石绿赋色，顶上覆盖深厚的白雪，雪中树木纯以朱砂写意，与青绿雪景冷暖色彩对比强烈。

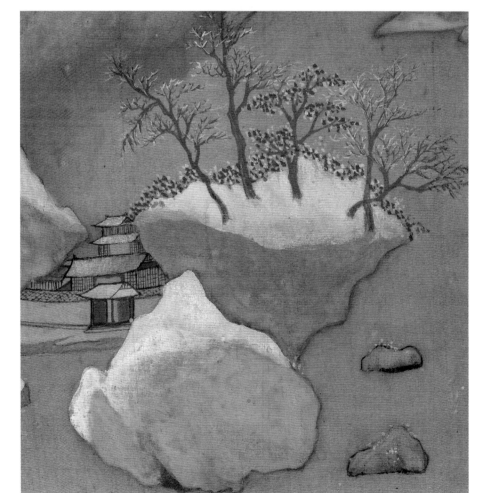

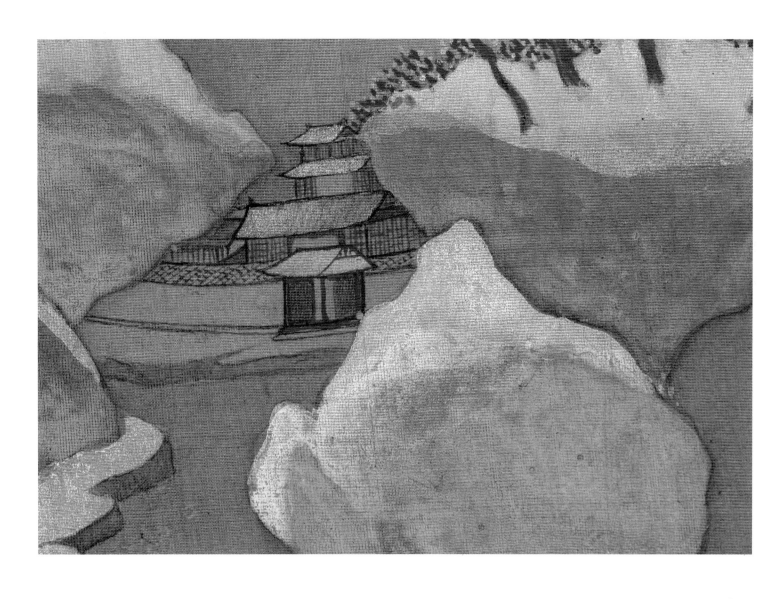

延展

『没骨山水』

董其昌题为仿南朝张僧繇画法。史传张僧繇画没骨花，其画法与中原传统迥异，不用笔线勾勒外轮廓而后填色。而是以色块直接涂绘便有立体形态，以至于人称其画寺院为『凹凸寺』。实际上此种画法系西方、中亚传来，至今在龟兹、敦煌石窟的壁画中仍可窥见。之后，又传以此法画山水，称为『没骨山水』，不拘泥于勾皴，甚至没有勾皴，便以不同色彩直接描绘。而色彩绚丽，与宋代以来兴盛的水墨画法不同，施色方法也与青绿山水画传统不同。

实际上，董其昌所见大多是晚明书画市场上伪托为张僧繇、杨升等人的没骨山水画。但是董其昌加以改造，反而发展出了自己的青绿山水风格。

清初安岐评价董其昌画《仿杨升没骨山水图》说：『相传设色没骨山水，昔始于梁张僧繇，然考历朝鉴藏及《图绘宝鉴》，未尝有僧繇设色山水之语。即杨升之作，亦未见闻。自唐宋元以来，虽有此法，偶遇一图，其中不过稍用其意，必多间工笔，未见全以重色皴染渲晕者，此诚谓妙绝千古，若非文敏拈出，必至淹灭无传。今得以古反新，思翁之力也。』可知当时董其昌创制青绿山水影响之大。

董其昌《仿杨升没骨山水图》，美国纳尔逊－阿特金斯美术馆藏

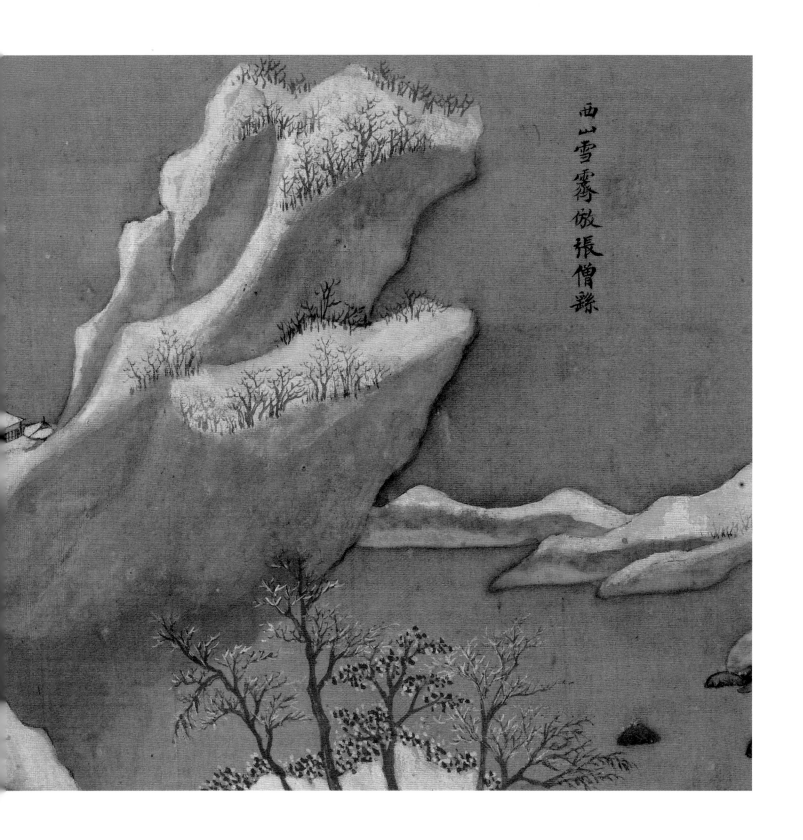

西山雪霽倣張僧繇

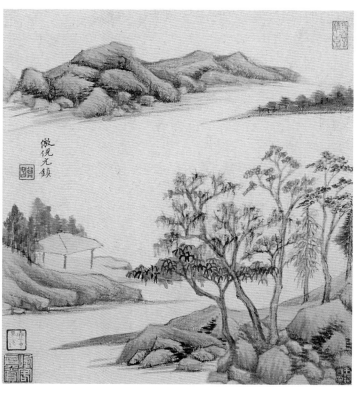

延展　故宮博物院藏《仿古山水冊》

董其昌比較典型的青綠山水代表作，另見故宮博物院所藏《仿古山水冊》中『仿唐楊昇』。

唐楊昇峒關蒲雪圖見之明秀
朱宮國少府以張僧繇為師只
為沒骨山都不廢墨筆耳次日本
畫已無筆者意唐法也米元
章謂王晉卿山水似補陀巖以
丹青染成王洽山潑墨潑與梅
法門皆李成董源以前擯檀志

董其昌《仿古山水冊》（八開），故宮博物院藏

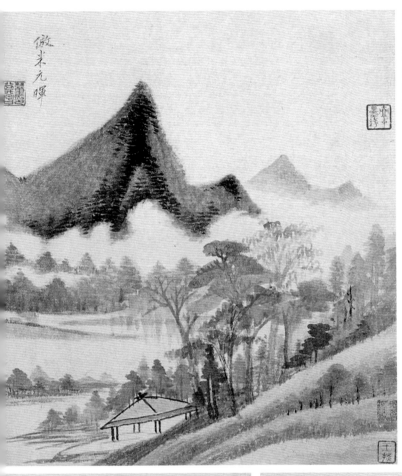

仿米元暉

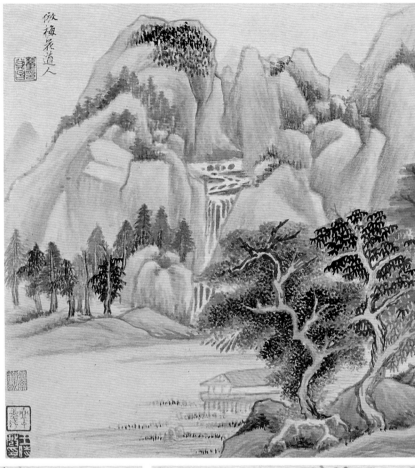

仿梅花道人

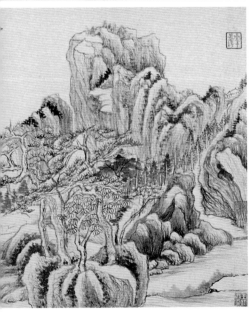

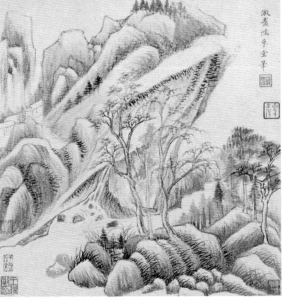

仿惠崇平遠筆

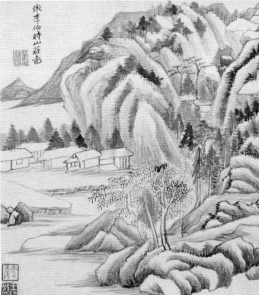

仿李伯時山莊畫

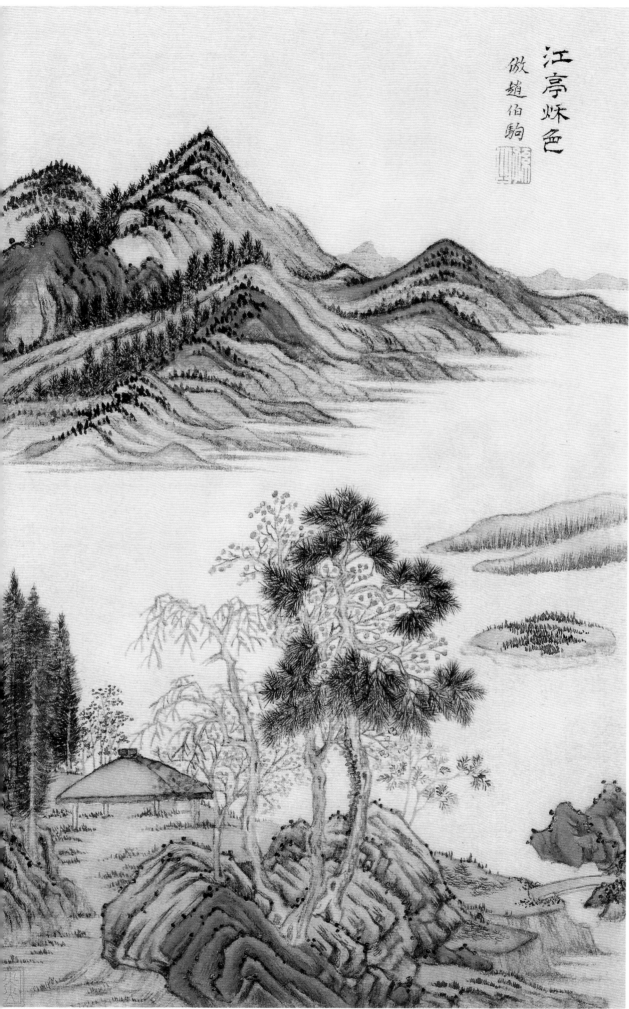

江亭炼色
做赵伯驹

由于董其昌被后世画坛奉为正宗，其青绿设色山水画风的影响是巨大的。其中最为显著的就是王时敏、王鉴、王翚、王原祁、吴历、恽寿平等正统画派画家的青绿作品；以及深受董其昌影响的松江派画家，还有就是蓝瑛及其子孙、弟子的传派。从时间上来看，稍晚的方士庶、吴湖帆等，亦都受到董其昌青绿山水画风格的影响。

王时敏《仿古山水册》之二，故宫博物院藏

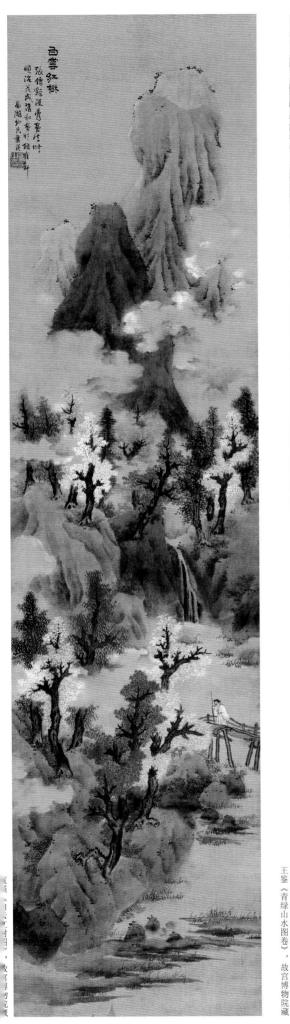

白云红树
张僧繇没骨画法时
顺治戊戌暮秋拟董北苑雅韵
园湖幼民董其昌

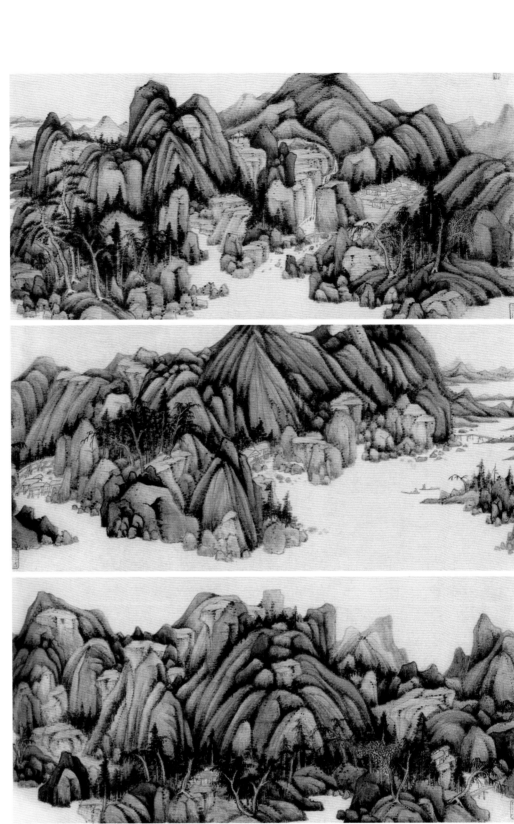

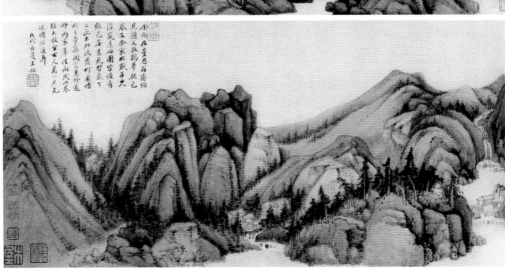

王鉴《青绿山水图卷》，故宫博物院藏

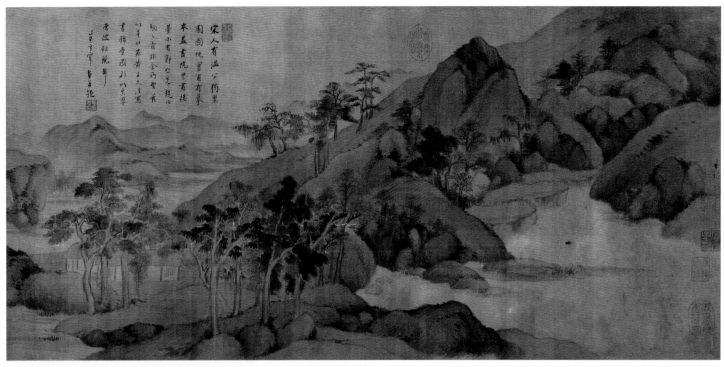

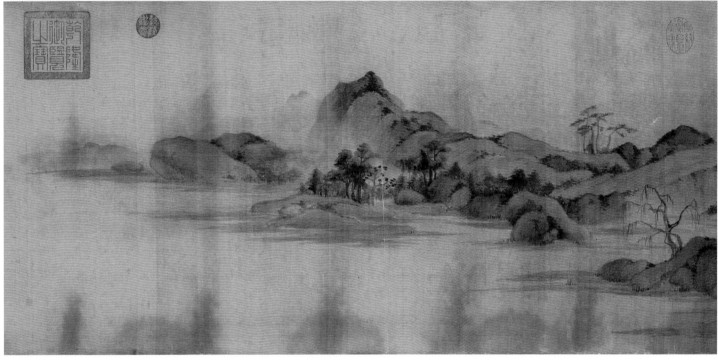

董其昌《昼锦堂图并书记卷》，吉林省博物院藏

**延展** 董其昌与仇英青绿山水画风格的不同

董其昌题《昼锦堂图》曰：「宋人有温公《独乐园图》，仇实甫有摹本。盖画院界画楼台，非余所习。兹以董北苑、黄子久法写《昼锦堂图》，欲以真率当彼巨丽耳。董玄宰画并题。」

这段题跋表明，在青绿山水画领域，董其昌希望以自己的「真率」画风，来与仇英代表的「巨丽」风格相匹敌。董其昌的作品均以天真幽淡为宗，以自娱养生为旨，以顿悟直入为法门，以笔墨神韵为标准。这种青绿风格既符合董氏的艺术趣味，也遵循着「南北宗论」的理论框架，和仇英形成了青绿山水的两种方向。仇英继承的是唐宋以来勾勒填色的传统，而董其昌开辟的青绿山水画道路则是一个巨大的风格转折。

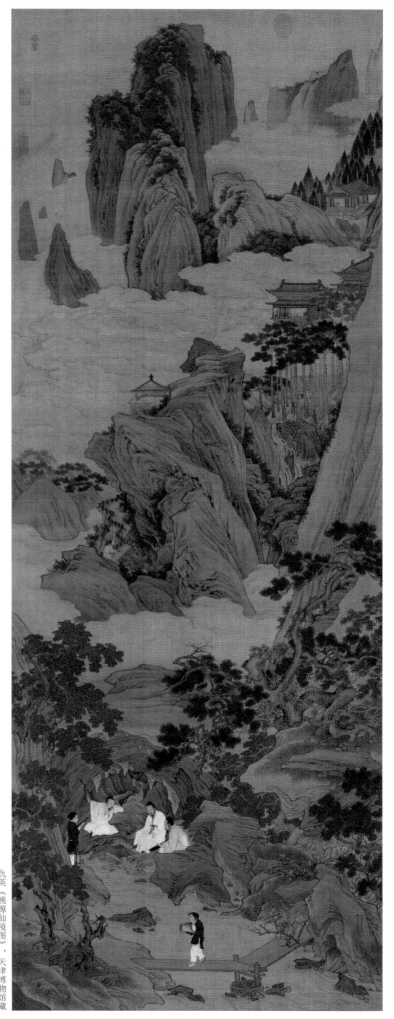

仇英《桃源仙境图》，天津博物馆藏

册后有董其昌行书论书云：『予尝论画家有二关窍，始当以古人为师，后当以造物为师。王维、二李、荆关、董巨、营丘、龙眠皆具此二美，遂为千古绝调。若临摹不辍，工力无余恨，但如奴书，何足传远。夫师古者，非过古人之言也，不及古人之意也。见与师齐，减师半德，见过于师，方堪传授。惟以造物为师，方能过古人，谓之真师古不虚耳。予素有画癖，年来见荆关诸家之迹，多苦心仿之，自觉所得仅在形骸之外，烟霞结梦，岁月不居，已有故园之盟，颇钟翰艺之趣。将饱参名岳，偃息家山，时令奚奴以一瓢酒、数枝笔相从，于朝岚夕霭、晴峰阴壑之变有会心处，一一描写，但以意取，不问真似，如此久之，可以驱役万象，镕冶六法矣。此册为予丙申三月所赠杨彦履者，今归希所郭先生，重一展之，（总未）脱前人蹊径，俟异时画道成，当作数图易去，以当忏悔。即予亦未敢自谓技穷此耳。董其昌书于长安墨禅室中。』

钤『太史氏』朱文长方印、『董其昌印』朱文方印、『□堂』白文长方印。其书法仍以二王笔法为宗，且所钤两方印章均非晚年所用。据此跋末所述，董其昌仍在北京『墨禅轩』，书写时间应该去画时不远。而董其昌出为湖广提学副使，并不赴任，于万历二十七年（一五九九）春离京，以病告假还乡离京。故此跋应在离京之前。

册后有清代乔崇修观跋：『乾隆癸亥（一七四三）中秋后二日，七十五翁宝应乔崇修观。』并经清代缪曰藻收藏，钤有『曰藻』『一纸万金』朱文方印，『吴门缪氏珍赏』『兰陵文子收藏』朱文长方印。

董其昌　高逸图

《高逸图》，纸本水墨，纵八九·五厘米，横五一·六厘米，现藏于故宫博物院。

## 作于『民抄董宦』后

《高逸图》绘于万历四十五年（一六一七）丁巳三月，前此一年的丙辰（一六一六）三月十五、十六日，由于董其昌之子与乡邻发生矛盾，导致家宅被焚，董氏避祸镇江、吴兴等地，半载之后乡事方才得以宁息。

《高逸图》的绘制距『民抄董宦』事件过去差不多刚好一年，董其昌虽然心有余悸，但是仍飘然遗世，乘舟拜访四方朋友，游踪不定。二月十五日左右，董其昌游嘉兴，拜访项圣谟、汪珂玉，观赏他们收藏的名人书画，其后回松江。三月十五日游苏州天平山，访问范允临；至十九日，他又到京口拜访张觐宸。从地理位置来看，苏州在太湖东面，京口在北面长江南边，而宜兴在太湖西北面。董其昌的舟行水路是从松江先到苏州，再北上京口，而后南下到宜兴的。所以《高逸图》虽然没有明写确切的创作日期，但是从舟行水路可以推测应画于三月下旬。而此诗所云『经年不踏县门街』，在经历了『民抄董宦』事件的董其昌看来，匿迹衡泌的生活是令人向往的。

## 受画人『蒋道枢』其人

《高逸图》中有题跋云：『烟岚屈曲径交加，新作茆堂窄亦佳。手种松杉皆老大，经年不踏县门街。高逸图赠蒋道枢丈。丁巳三月，董其昌。』

可见此作系董其昌赠给友人蒋道枢之作。蒋道枢生平不详，然而从董其昌、陈继儒等友人对他的称呼来看，『道枢』应该是他的字。画上方诗道枢载松醪一斛，与余同泛荆溪舟中，写此纪兴。玄宰又题。』

塘左侧有题诗一首云：『空业未能无，空名竟何有。高人楷墨间，哂以托不朽。』落款『蒋守止』，钤盖『蒋守止印』和『贯普社』两印。诗意中表达了人生如空的感慨，自嘲只能借助朋友们的诗歌书画以托不朽，其谦逊的口吻与对生平的感慨，符合受画者的身份。因此可以断定蒋道枢的名应该是『守止』。

经过笔者考证，蒋道枢应当居住于丹阳吕城，是一位布衣高士，与众多文士有交游。他与陈继儒、董其昌等人可考的交游时间，至少在万历二十五年之前至天启三年（一六二三）以后。蒋道枢状貌应是伟岸魁梧的，虽是布衣，却言谈不俗，怀有高情逸致。从陈继儒邀他乘舟游赏练湖，以及载松醪随董其昌泛舟荆溪来看，他不仅交游广泛，而且性格豪爽。他可以为求董其昌画而留居董宅十余日，又造访白石山请陈继儒品题，足见他是性情中人。他又受到陈继儒、王志道的赞赏，将他比拟汉代蒋诩，是有着『延州义』的高士，十分看重情义。蒋道枢的斋中有图史、书画、鼎彝的陈设，在斋中与友人移床促膝而谈，夜深忘倦，令刘继善发出『逢知己』『相见晚』的感叹，他应该是一位颇具魅力的人物。

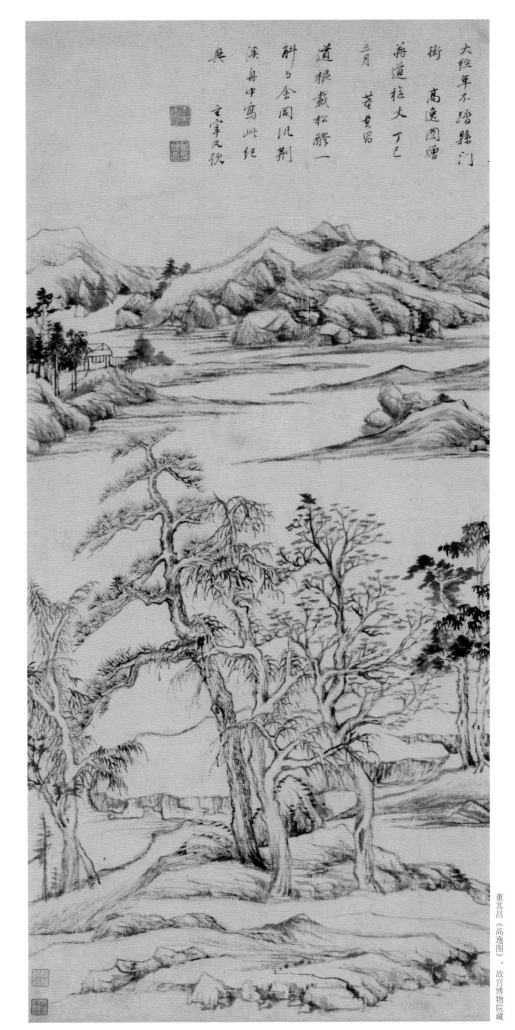

大經年不踏縣門

街　高逸圖贈

蔣道樞文丁巳

三月　董其昌

道樞載松醪一

斛与余同泛荊

溪舟中寫此紀

興　玄宰又欵

董其昌《高逸圖》·故宫博物院藏

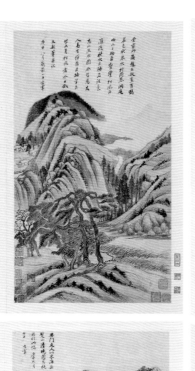

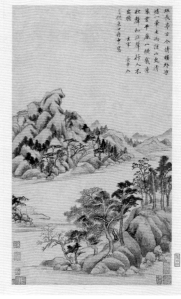

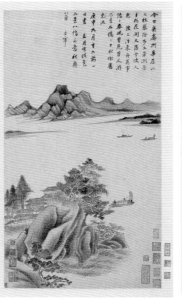

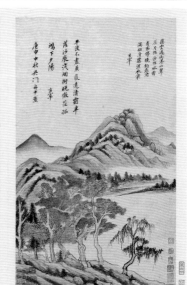

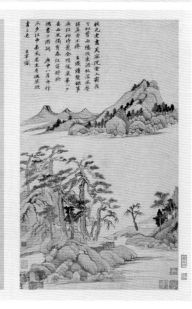

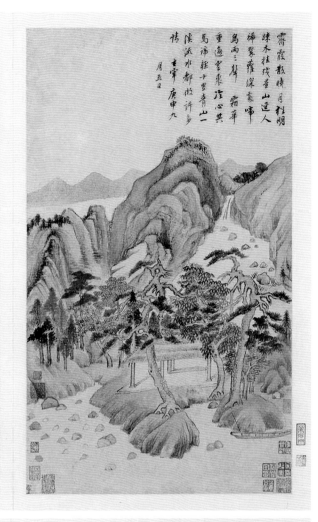

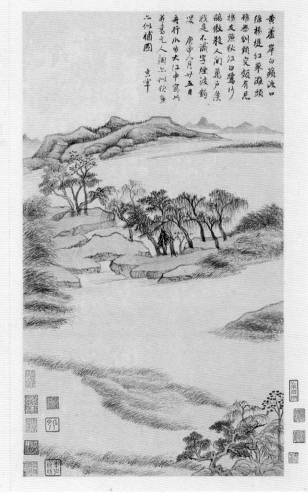

《高逸图》为董其昌这一时期的代表作。在这期间，他将更多的精力用于遍游江南山川名胜，探访、搜求古代书画名迹。绘画创作上，在广泛吸取唐、五代、宋、元诸名家画法的基础上，取精用宏，结合对自然山水的观察和体验，精研笔墨，探索新路，创作了大量山水画作品。这些作品或朴拙沉厚，或萧散简远，或秀润蕴藉，是其绘画创作的极盛期，风格渐趋成熟。

除《高逸图》外，《烟江叠嶂图》（上海博物馆藏）、《西岩晓汲图》（故宫博物院藏）、《秋兴八景图册》（上海博物馆藏）、《仿古山水图册》（美国纳尔逊－阿特金斯美术馆藏），均为这一时期的代表作。

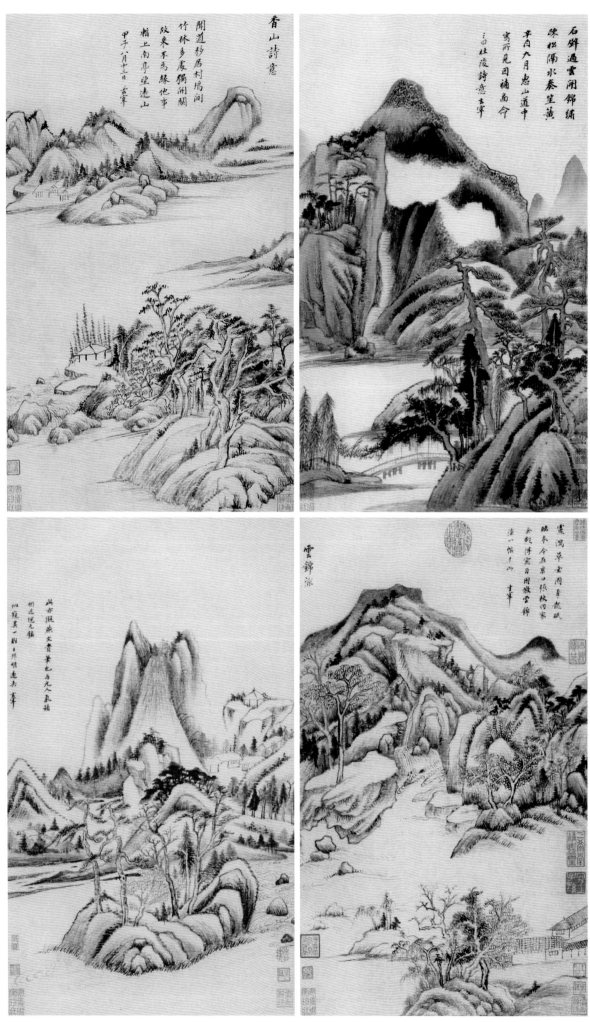

董其昌《仿古山水册》，美国纳尔逊-阿特金斯艺术博物馆藏

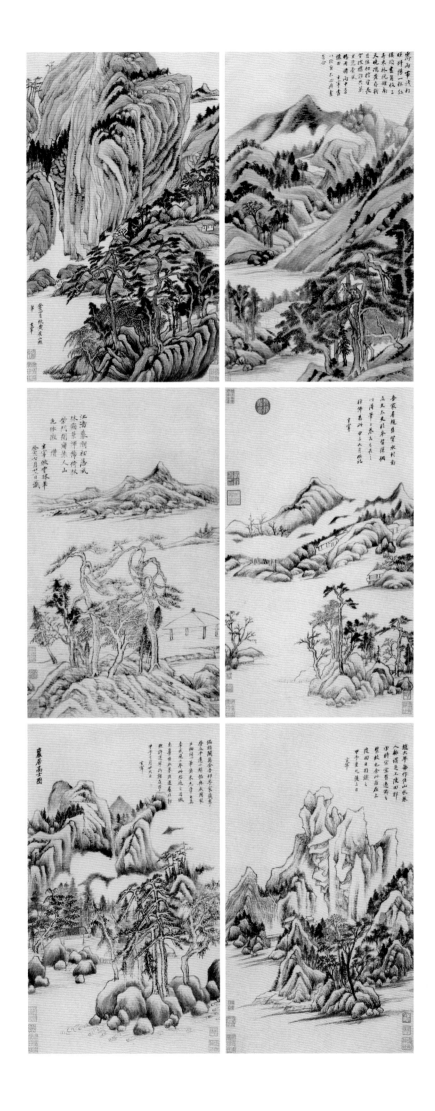

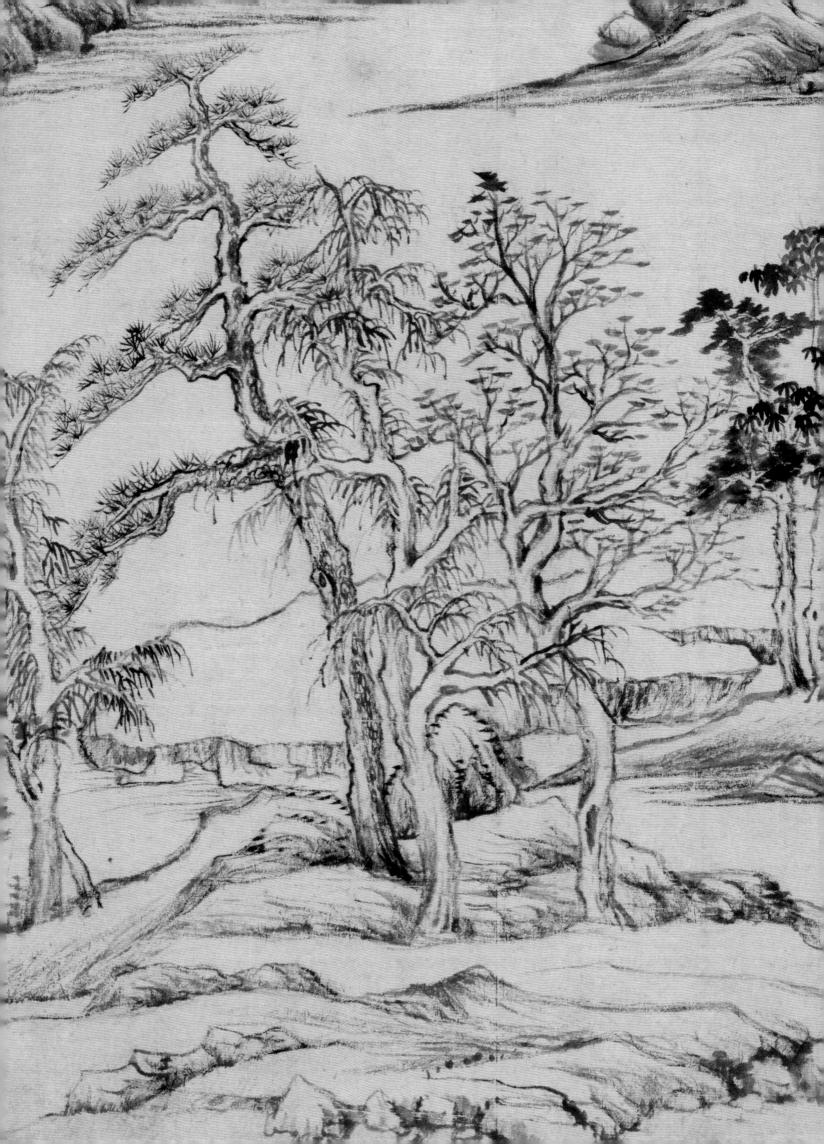

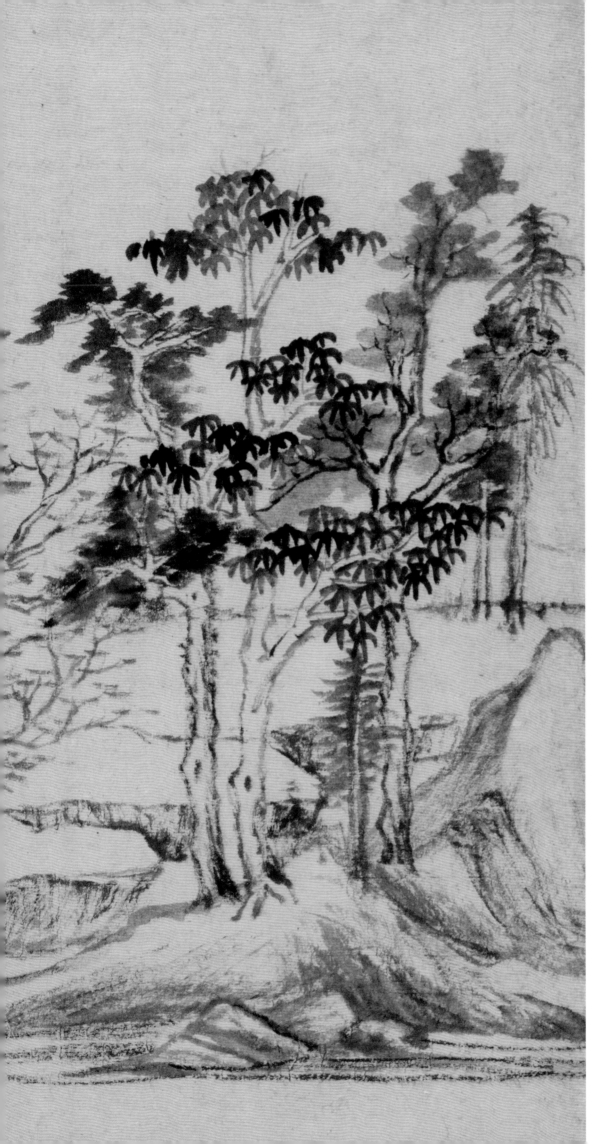

画中近景处坡石树木用笔繁复，多有古意。

董其昌习古之作，存世可见《集古树石画稿》，画中所画树石皆来自董氏所见古画，虽然不是真正意义上的创作，但系经董氏整理的古代经典，从中可探其风格之源流。

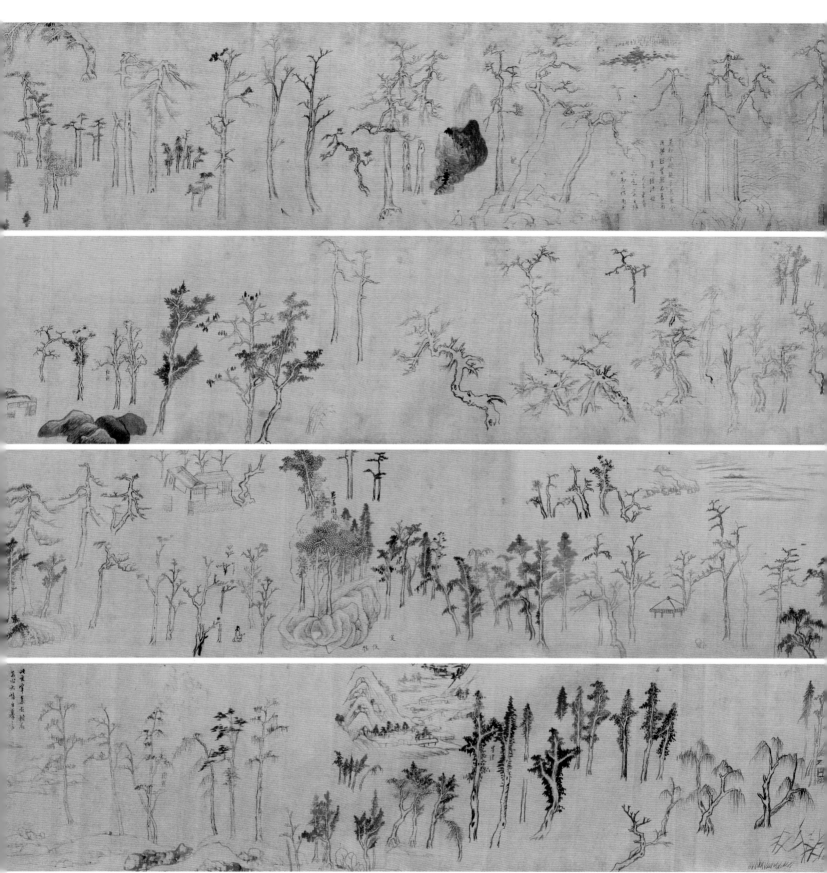

董其昌《集古树石画稿卷》，故宫博物院藏

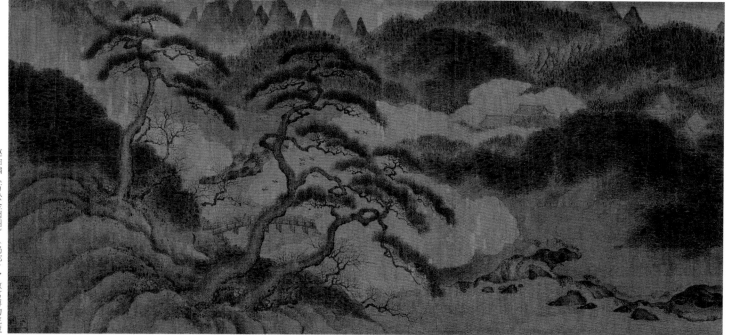

赵伯骕《万松金阙图》（局部），故宫博物院藏

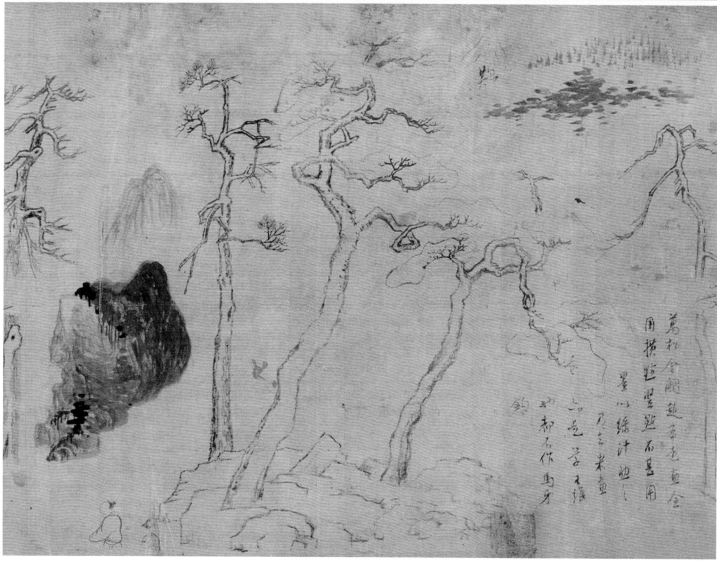

董其昌《集古树石画稿卷》临摹部分，故宫博物院藏

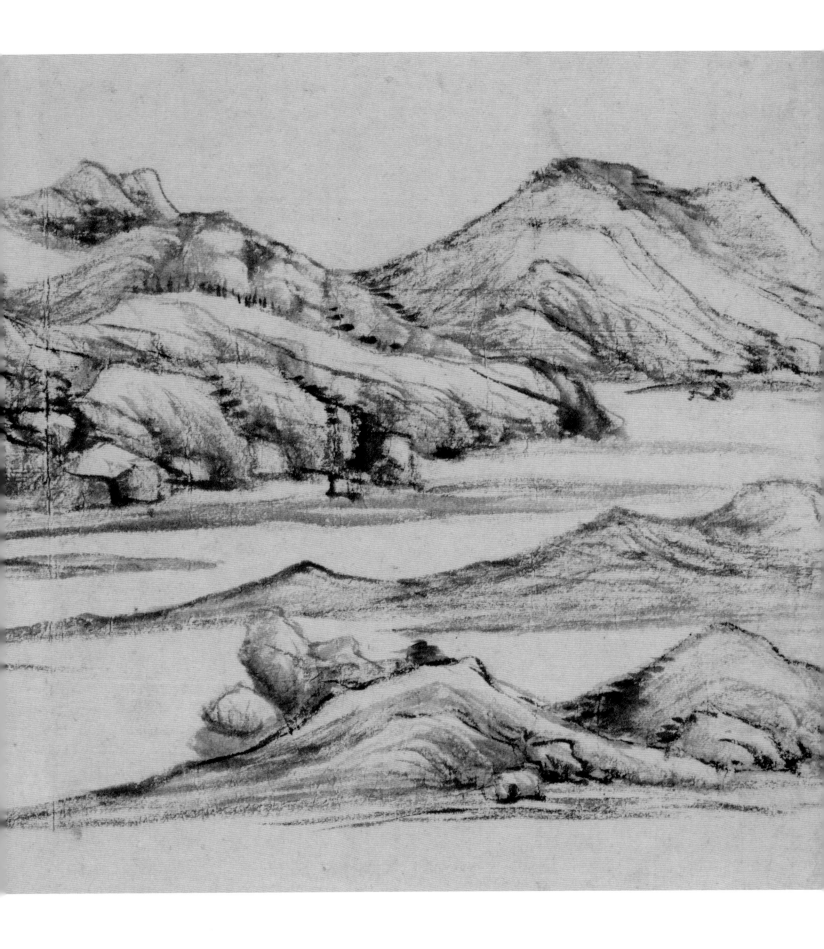

画中远景简逸悠远，师法倪瓒折带皴与两岸式构图为主。

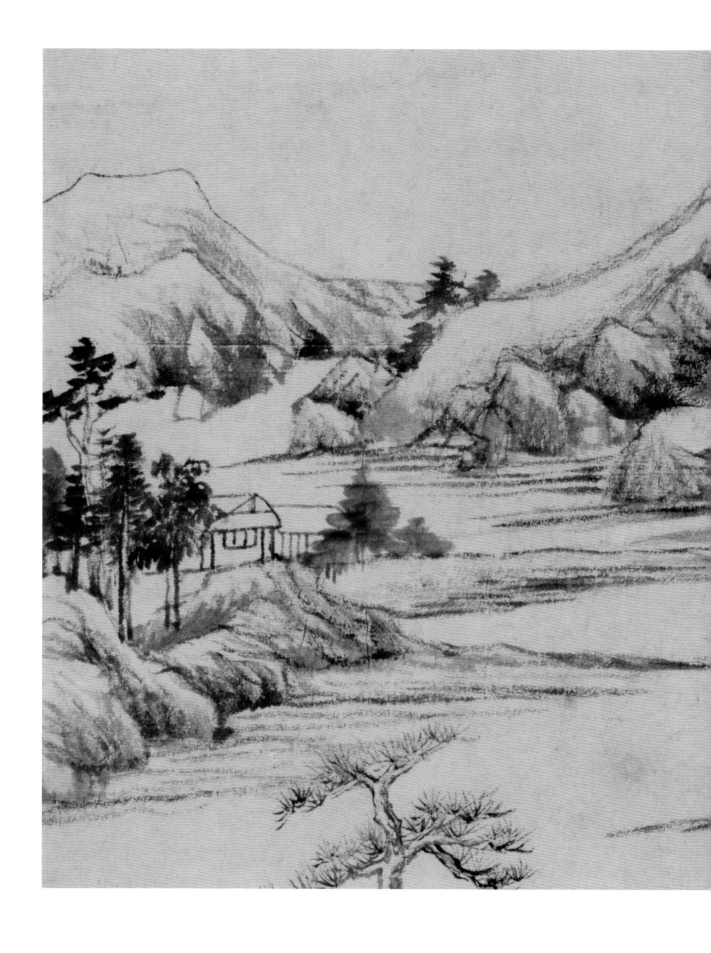

**延展** 元四家对董其昌的影响

董其昌学山水虽然是在莫是龙、顾正谊的熏陶下从黄公望入门的，又颇喜欢王蒙，但他的好友陈继儒却爱好倪瓒画，认为远在黄公望、王蒙之上。董其昌对倪瓒的喜欢选择了和倪瓒一样的隐居生活，追求高洁幽致的情趣。陈继儒深受陈继儒影响。陈继儒记载了董其昌为其临摹倪瓒画一幅，并题跋：『陈仲醇悠悠忽忽，绝似嵇叔夜，土木形骸，惟懒瓒得其半耳。仲醇好懒瓒画，以为在子久、山樵之上。政是识韵人，了不可得。余为写云林山景，一似吕安命驾。』受好友影响，董其昌在后来的品鉴中，更是说：『迂翁画在胜国时可称逸品……独云林古淡天然，米痴后一人而已。』

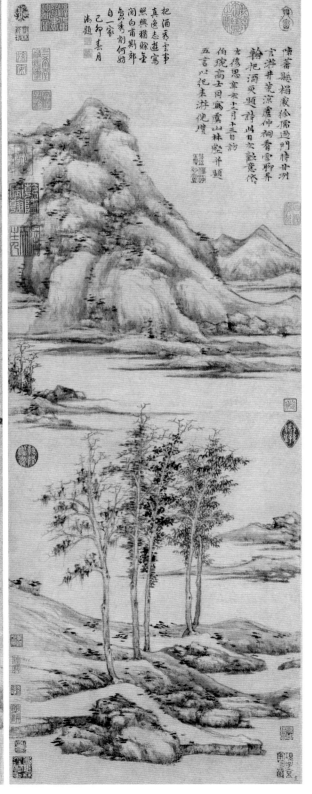

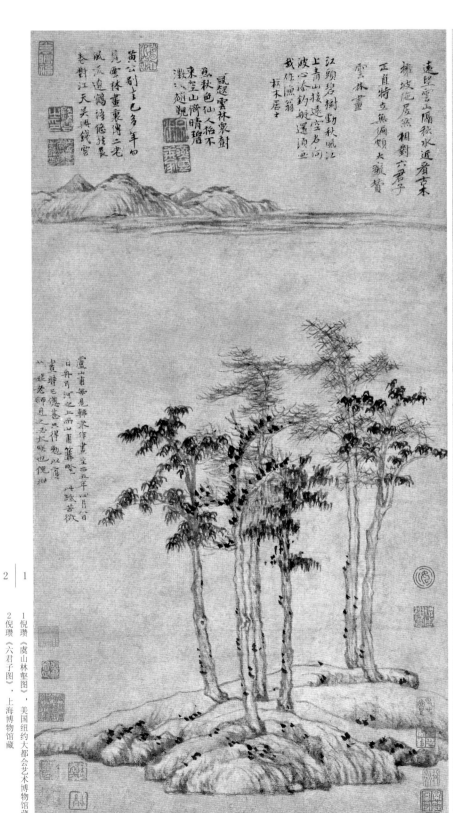

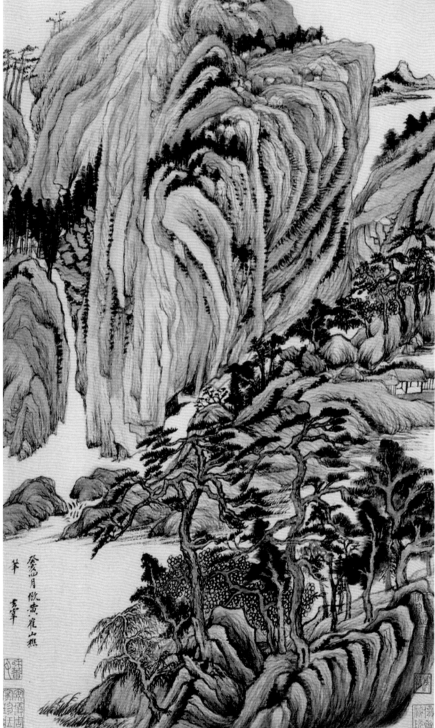

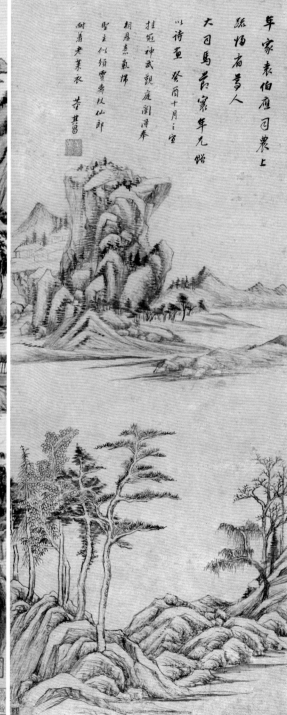

張鎬九尺餘，須眉皓然久用二
來王師不用帝在改依頭事躬耕
十載无其耦賓劍折心鍾悲歌
刘霜逃　玄宰寫高逸圖贈
道樞先生因形教三燭三无限
感慨矣　陳繼儒

画上诗塘右方有陈继儒题诗：「张镐九尺馀，须眉浩然久。用之帝王师，不用穷谷叟。低头事躬耕，十载无其耦。宝剑折作镰，悲歌刘霜韭。玄宰写高逸图赠道枢先生，因题数言赠之，无限感慨矣。陈继儒。」

诗中运用了唐代张镐的典故，来比拟蒋道枢的才华。

《旧唐书》：「张镐，博州人也。风仪魁岸，廓落有大志，涉猎经史，好谈王霸大略。少时师事吴兢，兢甚重之。后游京师，端居一室，不交世务。性嗜酒好琴，常置座右。公卿或有邀之者，镐杖策径往求醉而已。天宝末，杨国忠名自高，搜天下奇杰，闻镐名，召见蒋之，自褐衣拜左拾遗。」大约蒋道枢的身材也是伟岸魁梧的，并且性格疏放豪迈，追求雅致脱俗，所以陈继儒才会将其与张镐相比加以赞赏。但是张镐后来以布衣身份受到杨国忠推荐，逐步高升，特别是在「安史之乱」中以出色的功勋受到重用，并最终成为唐朝宰相。但是蒋道枢却因是「穷谷叟」而难受重用，隐居躬耕，无有其耦。

陈继儒诗句感慨蒋道枢才华的埋没，只能将本应为敌致胜一酬壮志的宝剑，折作农具镰刀来刈割霜韭。

陈继儒在跋中说「无限感慨矣」，大概正是对蒋道枢饱含了这样的爱惜之情。

曾為練湖長幾廢阿蒙城中有幽人居

開徑似元卿落花何用掃軒車為之停

壁是少文壁圖史百餘清誰能圖此者

倪迂與叔明賞鑒最來往三泖兩先生

因感延州蒙遂標高士名

題

蔣道樞高逸圖和董太史陳徵君之作

王志道

王志道以蔣詡、求仲、羊仲的友誼稱贊董、陳、蔣三人

王志道，字東里，福建漳浦人，萬曆四十一年（一六一三）進士，有簡略的傳記附在《明史》卷二百五十六李長庚傳后。王志道的題詩首句：「曾為練湖長，幾廢阿蒙城。」練湖在丹陽，為古代著名的湖泊。阿蒙城即今呂城鎮，在丹陽東面，與常州接壤，因三國呂蒙在此屯兵駐軍而得名，是京杭運河沿途重要的城鎮。根據光緒十一年（一八八五）《重修丹陽縣志》卷十三《職官》記載，王志道曾經在天啟間擔任過丹陽縣令，所以王志道詩中自稱「練湖長」。王志道后來升任巡都御史，董其昌崇禎五年（一六三二）在北京任職時與其結社交游。崇禎六年（一六三三）王志道因為彈劾中官王坤「語尤切」而被削籍。由此作可知，二人的交游時間應更早于王氏任丹陽縣令時。從「曾」和「幾度」的措辭來看，此作題跋應在王志道離任丹陽之后。

王志道詩次句云「中有幽人居，開徑似元卿」，即指蔣道樞隱居于此，可知蔣氏居于丹陽呂城，元卿乃運用漢代蔣詡典故。蔣詡字元卿，杜陵人，以廉直稱，官兗州刺史，以王莽專政而辭官歸里隱居，在門前開三徑，唯與高士求仲、羊仲交游。陶淵明《歸去來兮辭》有「三徑就荒，松菊猶存」之句。后兩句詩描述了蔣道樞的隱居生活，並用宗炳（字少文）「臥游」道樞亦姓蔣，所以此典運用十分貼合。的典故來突出蔣道樞的藝術生活，他應當富藏書畫、廣置圖史。詩的后半部分認為董其昌此畫達到了倪瓚與王蒙的藝術水平，並稱贊蔣氏與求仲、羊仲的友誼。陳二位高士的交游，就好比蔣詡與松江三泖的董、春秋時吳公子季札本封延陵，復封州來，后以「延州」借指季札子。呂城在季札所封延陵之地，因季札有謙讓王位和贈劍徐君的美德，所以王志道感慨人文，以「延州義」的典故來比擬蔣道樞的高士之名。

图书在版编目(CIP)数据

董其昌绘画名品 / 上海书画出版社编. —— 上海：
上海书画出版社，2021.7
（中国绘画名品）
ISBN 978-7-5479-2691-8

Ⅰ.①董… Ⅱ.①上… Ⅲ.①中国画－作品集－中国
－明代 Ⅳ.①J222.48

中国版本图书馆CIP数据核字(2021)第141527号

## 董其昌绘画名品

上海书画出版社 编

| | |
|---|---|
| 责任编辑 | 黄坤峰 |
| 审 读 | 雍琦 |
| 装帧设计 | 赵瑾 |
| 技术编辑 | 包赛明 |
| 出版发行 | 上海世纪出版集团<br>上海书画出版社 |
| 地址 | 上海市延安西路593号 200050 |
| 网址 | www.shshuhua.com |
| E-mail | shcpph@163.com |
| 制版印刷 | 上海雅昌艺术印刷有限公司 |
| 经销 | 各地新华书店 |
| 开本 | 635×965 1/8 |
| 印张 | 11.5 |
| 版次 | 2021年7月第1版 |
| | 2021年7月第1次印刷 |
| 印数 | 0,001－2,800 |
| 书号 | ISBN 978-7-5479-2691-8 |
| 定价 | 89.00元 |

若有印刷、装订质量问题，请与承印厂联系